POSADA
y
MANILLA

Artistas del cuento
mexicano

POSADA
and
MANILLA

Illustrations for
Mexican Fairy Tales

POSADA

 and

ILLUSTRATIONS FOR
MEXICAN FAIRY TALES

by

Mercurio López Casillas

MEXICO EDITORIAL RM MMXIII

POSADA

y

MANILLA

ARTISTAS DEL CUENTO MEXICANO

por

Mercurio López Casillas

MÉXICO EDITORIAL RM MMXIII

CONTENTS

ÍNDICE

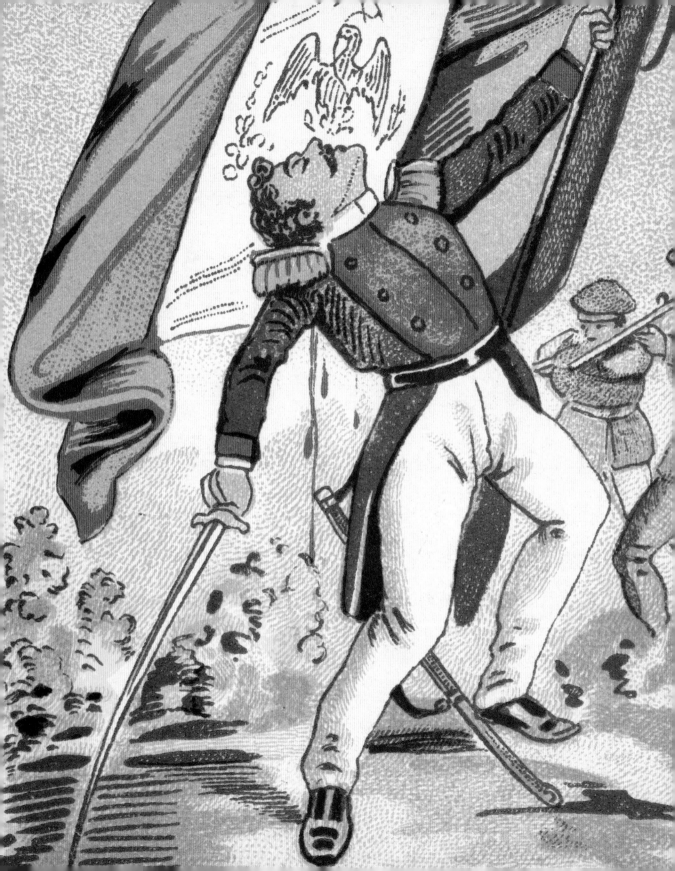

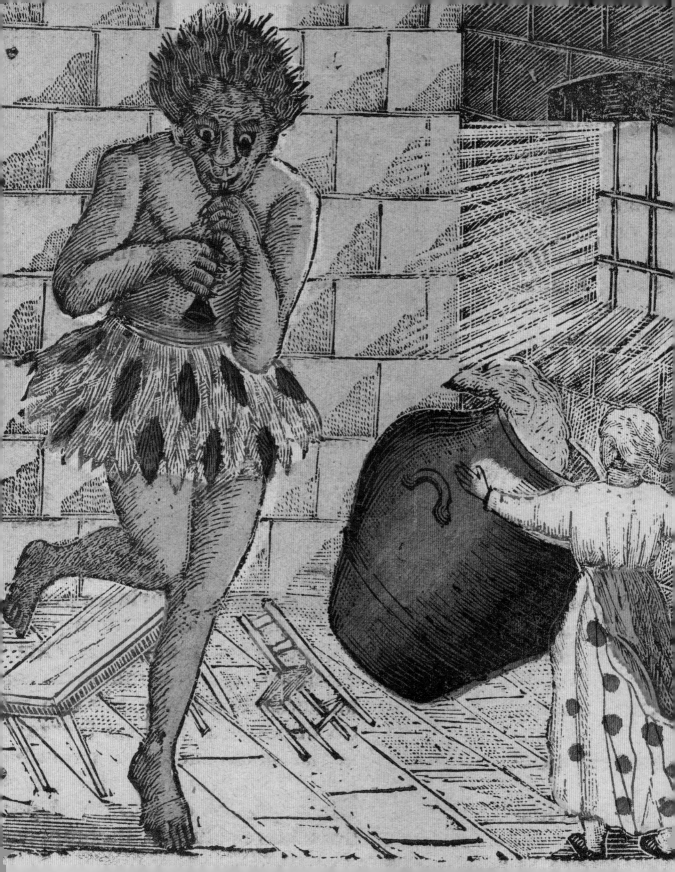

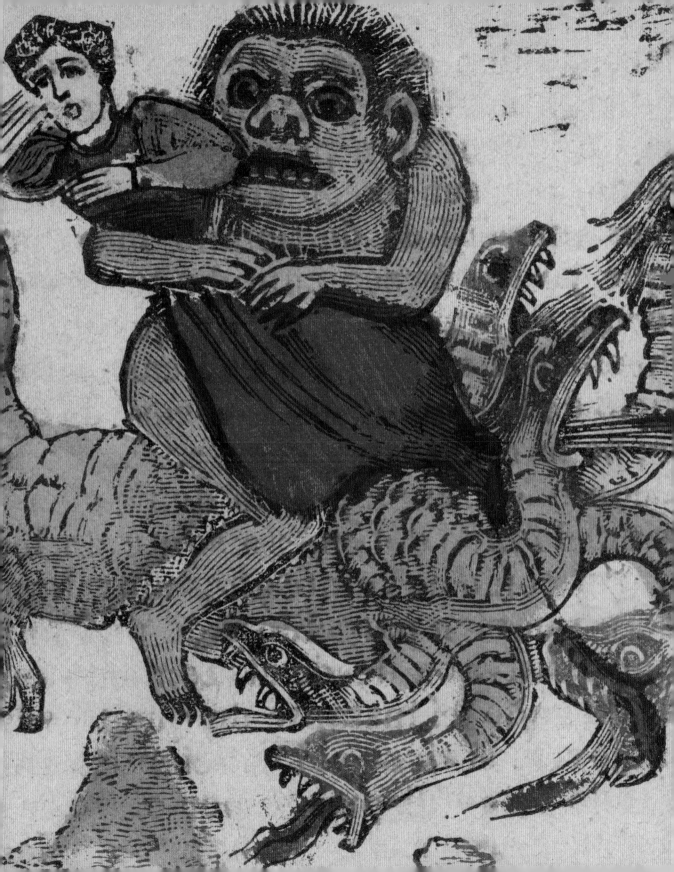

INTRODUCTION

for Eneida González

Children's books have undergone considerable changes over the years. Many of the elements we are familiar with today—large format, hard covers, glossy pages, multicolored three-dimensional illustrations, and, of course, sound—were quite unknown a hundred years ago. In the nineteenth century Mexican children's books were fragile and ephemeral objects, but some of them had the virtue of being illustrated by two remarkable engravers: Manuel Manilla and José Guadalupe Posada. Though most of these publications were never really considered worth reselling or collecting, many of them have managed to escape the ravages of time and oblivion. Today we can reconstruct their history thanks to the significant number of copies that have survived.

In the eighteenth century, as new theories of education were developed

10

INTRODUCCIÓN

para Eneida González

Los maravillosos cuentos para niños, con el transcurso de los años, han sufrido cambios considerables. El gran formato, la pasta rígida, las páginas brillantes, las ilustraciones multicolores en tercera dimensión, el sonido y de más son elementos que las publicaciones infantiles de hace más de cien años desconocían. En el siglo XIX los cuentos mexicanos eran objetos efímeros, frágiles y de bajo costo, pero incluían el atractivo de ser ilustrados por los notables grabadores Manuel Manilla y José Guadalupe Posada. A pesar de que en su mayoría nunca fueron considerados para guardarse o revenderse, muchos de ellos se salvaron de ser destruidos y caer en el olvido. Hoy podemos reconstruir su historia gracias a un número significativo de ejemplares que ha sobrevivido.

Durante el siglo XVIII, al mismo tiempo que se desarrollaban nuevas teorías educa-

11

and children were no longer considered simply adults in miniature, illustrated books began to become popular. In 1812-1813 the Brothers Grimm, Jacob Ludwig and Wilhelm Karl, published, in three volumes, the most famous collection of children's stories of all time. Since then, scholars and researchers all over the world have collected stories handed down orally by common people. Children are the final recipients of these stories in printed form.

The second half of the nineteenth century is considered the golden age of children's literature. The publication of illustrated books designed especially for the entertainment of children flourished in many capital cities of the world. Publishers soon realized the great potential of the children's market in the Spanish-speaking world. Hachette in Paris and Daniel Appleton in New York, as well as Saturnino Calleja in Madrid, among many others, began to cover the demand for children's books in Latin America. In Mexico, following the example of his colleagues in the

12

tivas, que ya no juzgaban a los niños como adultos en miniatura, se empezaban a difundir los libros ilustrados. Entre 1812 y 1813 los hermanos Jacob Ludwig y Wilhelm Karl Grimm, editaron en tres volúmenes la colección de cuentos populares más famosa de todos los tiempos. Desde entonces, investigadores de distintas latitudes se dedicaron a recopilar las grandes historias que la gente sabia transmitía de manera oral. Los niños fueron los receptores de esos relatos que se concretaron en impresos.

La segunda mitad del siglo XIX es la época dorada de la literatura infantil. En muchas capitales del mundo floreció el oficio de im-

rest of the world, Antonio Vanegas Arroyo decided to make his own contribution.

Born in Puebla, Vanegas Arroyo (1852-1917) moved to Mexico City when he was seven years old. He began to work in his father's business as a bookbinder. By 1880 he was working on his own, publishing small brochures and leaflets on religious themes, but he soon expanded his catalogue to include broadsheets that informed about sensational news events and small chapbooks on a variety of subjects. The chapbooks included several compila-

Todos estos cuentecitos, de venta en la casa de Antonio Vanegas Arroyo, Santa Teresa núm. 40—México'

14

primir libros ilustrados, creados *ex profeso* para el entretenimiento de los pequeños. Pronto los editores se percataron del gran potencial de los libros para niños en idioma español. La librería de Hachette en París y la de Daniel Appleton en Nueva York, así como el editor Saturnino Calleja en Madrid, entre otros, cubrieron la necesidad de cuentos para los niños de Hispanoamérica. En México, siguiendo el ejemplo de sus colegas extranjeros, Antonio Vanegas Arroyo decidió hacer su aportación.

Originario de Puebla, Antonio Vanegas Arroyo (1852-1917) llegó a la Ciudad de México cuando tenía siete años. Inició vida laboral al lado de su padre, que era encuadernador. En 1880 trabajó por cuenta propia en la edición de pequeños folletos de corte religioso, al poco tiempo amplió el catálogo con cientos de hojas volantes que contenían noticias sensacionalistas y cuadernos que abordaban temas variados. Entre los cuadernillos se incluían las series para niños *Galería del teatro infantil*, *El placer de la niñez*, *El pequeño adivinadorcito* y cuatro colecciones de cuentos ilustradas con grabados.

15

tions for children: *Galería del teatro infantil* (a series of playlets), *El placer de la niñez*, *El pequeño adivinadorcito* (collections of riddles), and four series of children's tales, illustrated with engravings.

Antonio Vanegas Arroyo published a total of seventy children's stories, fifty-seven in the nineteenth century and thirteen more in the twentieth. Of three different sizes, these chapbooks contained eight pages each and cost two, three, or six centavos. The covers and illustrations were engraved by Manuel Manilla and José Guadalupe Posada, two artists whose distinctive styles conferred an unmistakable personality on the these publications. Both the characters in the stories and the settings are rendered with exceptional vividness and with constant references to Mexican culture. The covers were designed to be printed in red and black ink, while the illustrations displayed as many as eight colors, inked manually by means of a stencil cut out from the engraved plate. With the stencil in place, an aniline ink dissolved in gum water was applied with a

En total Vanegas Arroyo editó setenta cuentos, la mayoría los realizó en el siglo XIX y sólo trece corresponden al XX. Los imprimió en tres tamaños diferentes, contenían ocho páginas y costaban dos, tres y seis centavos. Las cubiertas y las ilustraciones fueron creadas en grabado por Manuel Manilla y José Guadalupe Posada, dos artistas cuyo singular estilo dotó de gran personalidad a las publicaciones. En los protagonistas y en su entorno se aprecia una caracterización excepcional con referencias constantes a la cultura mexicana. Las cubiertas fueron diseñadas para ser impresas con tinta roja y negra, en tanto la cantidad de ilustraciones variaba desde una hasta ocho y eran coloreadas manualmente, usando un esténcil impreso recortado del mismo grabado. Puesto el molde se aplicaba con una brochita la tinta, con base en anilina disuelta en agua engomada; cada color requería su propio esténcil. El carácter individual de la entintada a mano daba un aire de encanto y candidez a las ilustraciones. Con el paso de los años y las reediciones múltiples, algunas cubiertas perdieron la tinta

small brush. A different stencil was used for each color. The individual hand inking gave a special charm and naïveté to the illustrations. With the passing of time, and as a result of frequent reprinting, some of the covers have lost their red ink and the interior pages all of their color, except in the case of the series entitled *Colección de cuentecitos*, which was originally designed to be printed in black ink and without color illustrations.

Most of these children's stories were by anonymous authors, but they were largely taken from classic European tales. The most original works, however, were signed by the Oaxacan writer Constancio S. Suárez, who adapted or recreated twenty some fairy stories, historical episodes, and cautionary tales.

roja y las páginas interiores todo el color. Excepto la *Colección de cuentecitos*, que se diseñó para ser impresa con tinta negra y sin ilustraciones coloreadas.

En la mayoría de los cuentos se omitió el nombre del autor, pero ahora se sabe que eran historias retomadas de cuentos clásicos europeos. No obstante, los relatos más originales llevan la firma del escritor oaxaqueño Constancio S. Suárez, quien se encargó de recrear y adaptar alrededor de veinte cuentos de hadas, históricos y morales.

19

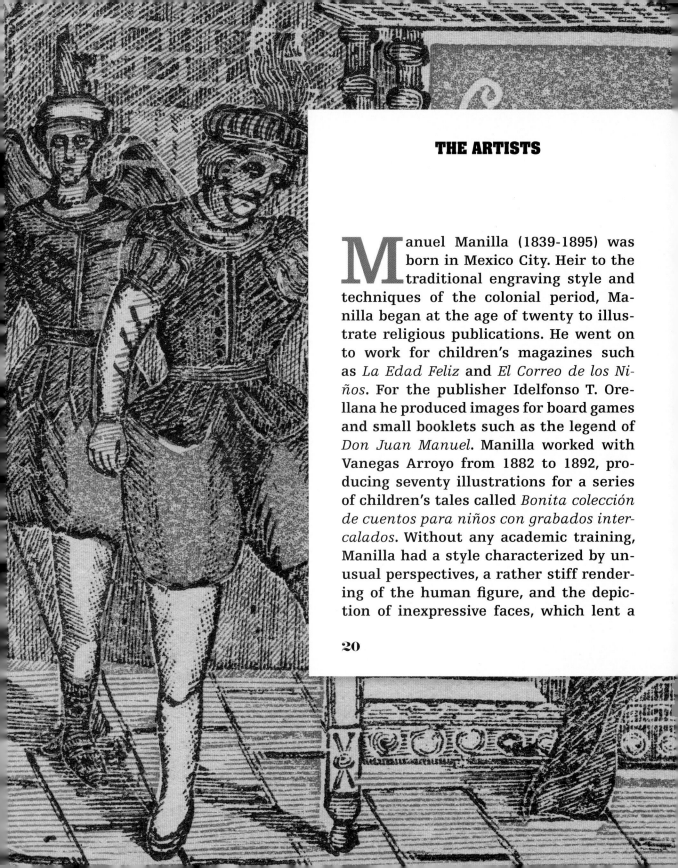

Manuel Manilla (1839-1895) was born in Mexico City. Heir to the traditional engraving style and techniques of the colonial period, Manilla began at the age of twenty to illustrate religious publications. He went on to work for children's magazines such as *La Edad Feliz* and *El Correo de los Niños*. For the publisher Idelfonso T. Orellana he produced images for board games and small booklets such as the legend of *Don Juan Manuel*. Manilla worked with Vanegas Arroyo from 1882 to 1892, producing seventy illustrations for a series of children's tales called *Bonita colección de cuentos para niños con grabados intercalados*. Without any academic training, Manilla had a style characterized by unusual perspectives, a rather stiff rendering of the human figure, and the depiction of inexpressive faces, which lent a

LOS ARTISTAS

Manuel Manilla (1839-1895) nació en la Ciudad de México. Heredero del grabado popular de la época novohispana, a los veinte años de edad comenzó a ilustrar impresos sobre religión. Trabajó para publicaciones infantiles como *La Edad Feliz* y *El Correo de los Niños*. Para el editor Idelfonso T. Orellana recreó numerosas imágenes dedicadas a juegos de mesa y libros pequeños como la leyenda de *Don Juan Manuel*. Manilla colaboró con Vanegas Arroyo entre 1882 y 1892. Recibió diferentes encargos, como la realización de setenta ilustraciones para la serie: *Bonita colección de cuentos para niños con grabados intercalados*. Sin formación académica, su estilo se distingue por mostrar perspectivas insólitas, personajes rígidos y rostros poco expresivos, que dotaron a los primeros cuentos del editor de una peculiar fascinación.

21

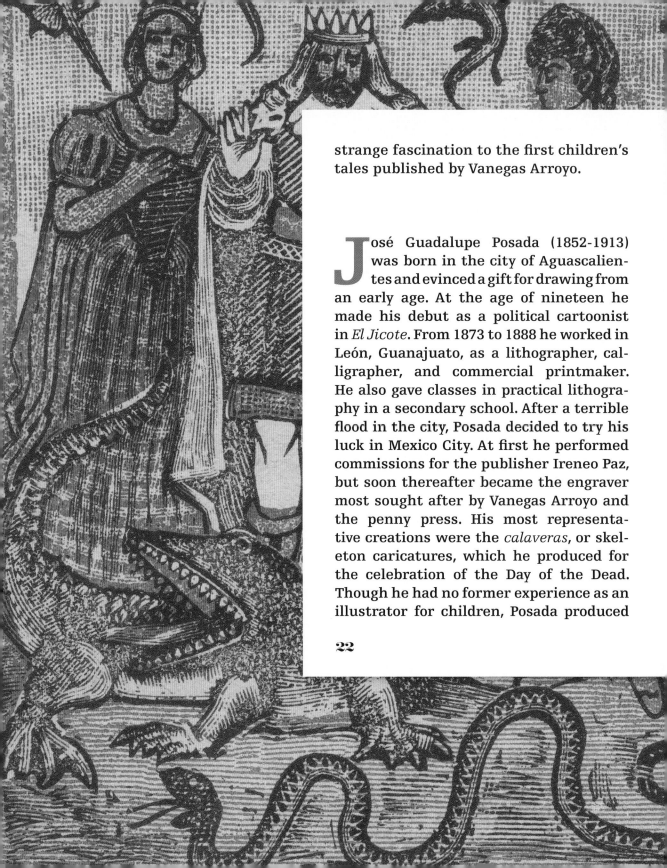

strange fascination to the first children's tales published by Vanegas Arroyo.

José Guadalupe Posada (1852-1913) was born in the city of Aguascalientes and evinced a gift for drawing from an early age. At the age of nineteen he made his debut as a political cartoonist in *El Jicote*. From 1873 to 1888 he worked in León, Guanajuato, as a lithographer, calligrapher, and commercial printmaker. He also gave classes in practical lithography in a secondary school. After a terrible flood in the city, Posada decided to try his luck in Mexico City. At first he performed commissions for the publisher Ireneo Paz, but soon thereafter became the engraver most sought after by Vanegas Arroyo and the penny press. His most representative creations were the *calaveras*, or skeleton caricatures, which he produced for the celebration of the Day of the Dead. Though he had no former experience as an illustrator for children, Posada produced

22

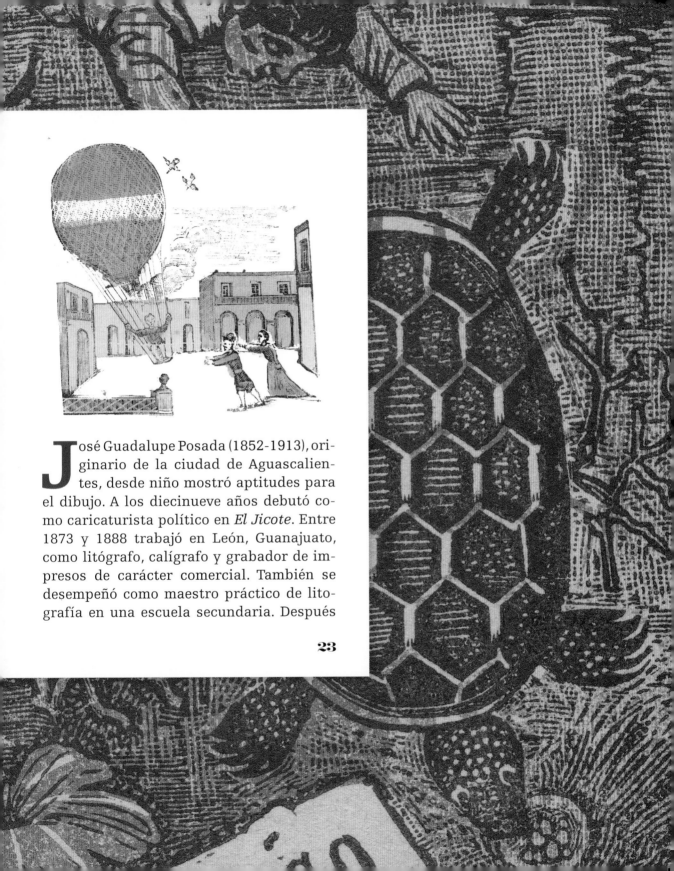

José Guadalupe Posada (1852-1913), originario de la ciudad de Aguascalientes, desde niño mostró aptitudes para el dibujo. A los diecinueve años debutó como caricaturista político en *El Jicote*. Entre 1873 y 1888 trabajó en León, Guanajuato, como litógrafo, calígrafo y grabador de impresos de carácter comercial. También se desempeñó como maestro práctico de litografía en una escuela secundaria. Después

23

more than two hundred and fifty engravings for sixty-four children's tales published by Vanegas Arroyo. Posada's images were more lifelike than Manilla's and his compositions modern and highly appealing. The publisher asked him to redesign many illustrations and covers, as well as to illustrate new stories in his collections. Having gained fame as an illustrator of children's books, Posada was commissioned by the Maucci Hermanos publishing house to produce four hundred and forty illustrations for the historical tales and legends of Heriberto Frías, published in the *Biblioteca del Niño Mexicano*.

24

de una terrible inundación decidió probar suerte en la Ciudad de México. Inicialmente hizo trabajos para el editor Ireneo Paz, sin embargo, poco después se volvió el grabador más solicitado por Vanegas Arroyo y por la prensa obrera y popular que, debido a su bajo precio, llamaban "de a centavo". Su obra más representativa fueron las calaveras que realizaba para el Día de Muertos. Sin antecedente como ilustrador para niños, recreó con resultados sorprendentes sesenta y cuatro cuentos con más de doscientos cincuenta grabados. Las imágenes de Posada, en comparación con las de Manilla, fueron menos rígidas y sus composiciones modernas y atractivas. Razón por la cual el editor le encargó rediseñar ilustraciones y cubiertas, además de la decoración de nuevos cuentos para sus colecciones. Gracias a la fama que ganó como ilustrador infantil, la editorial Maucci Hermanos le solicitó cuatrocientas cuarenta imágenes para acompañar los relatos históricos y de leyenda del escritor Heriberto Frías, que formaron parte de la colección *Biblioteca del Niño Mexicano*.

25

THE STORIES ☞ AND ☜ THEIR CHARACTERS

LOS CUENTOS ☞ Y ☜ SUS PROTAGONISTAS

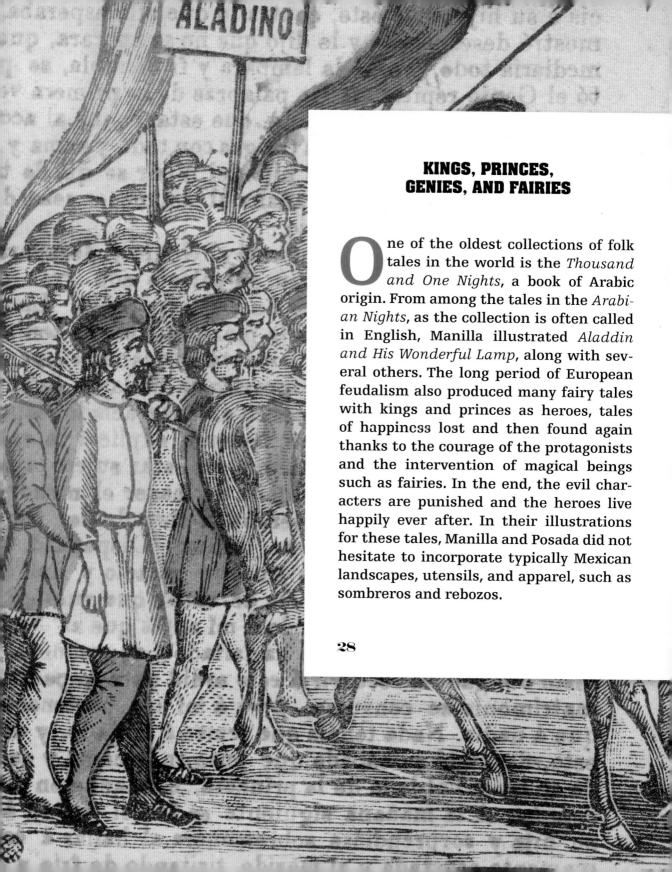

KINGS, PRINCES, GENIES, AND FAIRIES

One of the oldest collections of folk tales in the world is the *Thousand and One Nights*, a book of Arabic origin. From among the tales in the *Arabian Nights*, as the collection is often called in English, Manilla illustrated *Aladdin and His Wonderful Lamp*, along with several others. The long period of European feudalism also produced many fairy tales with kings and princes as heroes, tales of happiness lost and then found again thanks to the courage of the protagonists and the intervention of magical beings such as fairies. In the end, the evil characters are punished and the heroes live happily ever after. In their illustrations for these tales, Manilla and Posada did not hesitate to incorporate typically Mexican landscapes, utensils, and apparel, such as sombreros and rebozos.

28

REYES, PRÍNCIPES, GENIOS Y HADAS

Una de las colecciones más antiguas de cuentos populares es las *Mil noches y una noche*, libro de origen árabe de cuyas fantásticas historias Manilla recreó la de *Aladino y la lámpara maravillosa*, entre otras. Por otro lado, el largo periodo de la época feudal es la cuna de los cuentos de hadas protagonizados por reyes y príncipes, relatos que parten de cierta felicidad que se pierde y que tiempo después se recupera, gracias a la valentía de los protagonistas y a la intervención de seres mágicos como las hadas. Al final, los malos son castigados y los protagonistas principales viven felices para siempre. En este caso, los grabadores no dudaron en agregar a las narraciones elementos mexicanos como paisajes, utensilios, sombreros y rebozos.

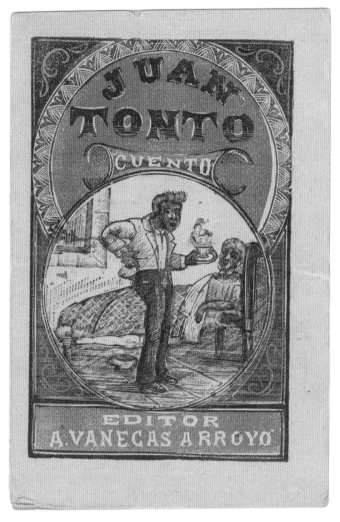

Manuel Manilla
Juan tonto
Metal tipográfico / **Metal-plate engraving**

Juan tonto es un cuento que originalmente Manuel Manilla ilustra y después José Guadalupe Posada le agrega una imagen. La historia trata de dos hermanos huérfanos, el más pequeño se llamaba Juan y "era completamente inútil para todo y nada se le podía mandar que no lo hiciera al revés". En los tres grabados de Manilla se ve el momento en que Juan cuece a su abuelita en agua hirviente; posteriormente, gracias a su estupidez, unos bandidos se espantan y los hermanos se quedan con las riquezas de los malhechores. Finalmente, Juan ve la luna reflejada en un pozo, cree que es un gran queso, se avienta por él y se ahoga. El último grabado representa un magnífico entierro como muestra de la gratitud de su hermano.

Juan tonto (Juan the Simpleton) is a story originally illustrated by Manuel Manilla, to which José Guadalupe later added an illustration. It is a tale of two orphaned brothers, the younger of whom was called Juan. He was "wholly good for nothing and there was nothing you could ask him to do that he didn't do the wrong way round." Manilla's engravings depict three scenes: first, Juan about to scald his grandmother with boiling water; second, the bandits taking fright, as a result of Juan's foolishness, and leaving their booty to him and his brother; and finally, Juan seeing the moon reflected in a well, believing it to be a great cheese, and throwing himself into the well after it and drowning. The additional engraving shows the magnificent funeral given to Juan by his grateful brother.

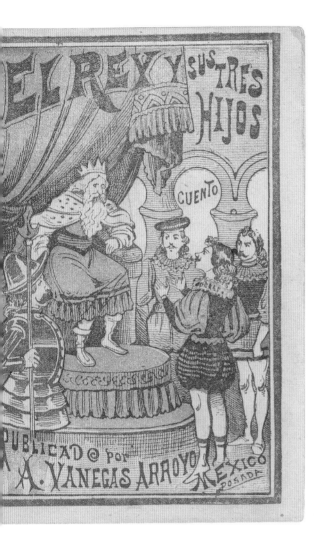

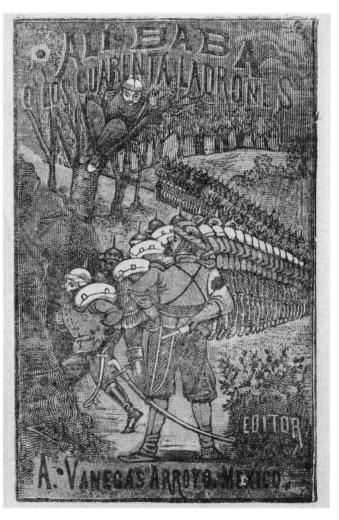

José Guadalupe Posada
El rey y sus tres hijos
Metal tipográfico / **Metal-plate engraving**

José Guadalupe Posada
Alí baba o los cuarenta ladrones
Metal tipográfico / **Metal-plate engraving**

De igual manera que en el cuento anterior, en *La princesa de la mancha azul* Manilla primero ilustra la cubierta y los interiores con dos ilustraciones. Después, el editor Vanegas Arroyo le encarga una nueva cubierta a Posada para hacerlo más comercial. Aquí vemos la ilustración de Manilla en el momento en que un genio conduce al príncipe a la alcoba de la princesa para que vea su mancha en el hombro, que es presentada como el único defecto de toda su belleza. Al príncipe no le parece significativa y acepta casarse con ella, con la condición de nunca hacerla llorar por su "defecto". La imagen central es el día de la fastuosa boda y la última representa el castigo por su incumplimiento.

As in the case of the previous tale, Manilla illustrated the cover and made two interior illustrations for *La princesa de la mancha azul* (The Princess with the Blue Mark). The publisher Vanegas Arroyo later commissioned a new cover from Posada to make the chapbook more appealing. This is Manilla's depiction of the moment when a genie carries the prince to the princess's alcove to see the mark on her shoulder, which is presented as the only flaw in her beauty. The prince thinks nothing of it and agrees to marry her, accepting the condition that he will never make her cry because of her "defect." The central image shows the day of their magnificent wedding, while the last one depicts the punishment he receives for failing to keep his promise.

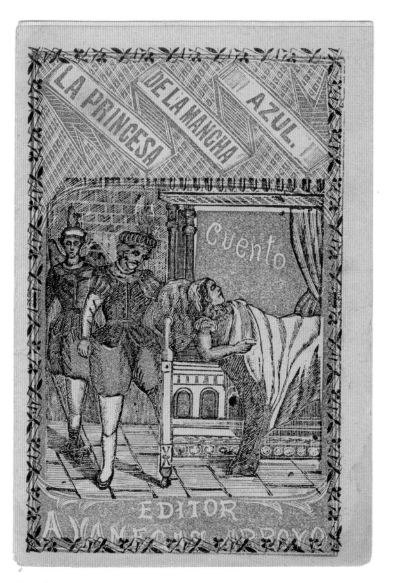

Manuel Manilla
La princesa de la mancha azul
Metal tipográfico / **Metal-plate engraving** ☝
Metal tipográfico. Estarcido / **Metal-plate engraving. Stencil** ☞

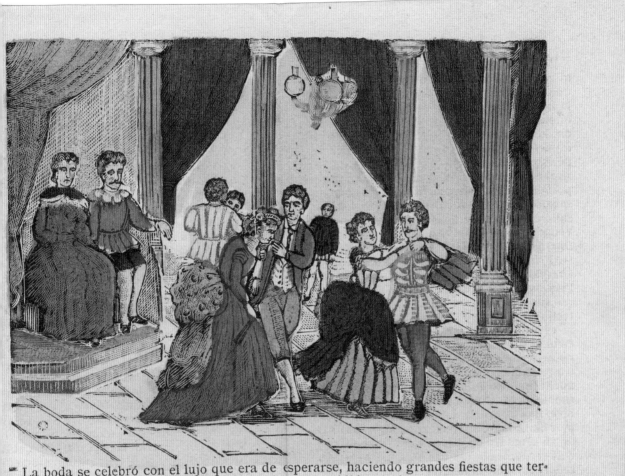

La boda se celebró con el lujo que era de esperarse, haciendo grandes fiestas que terminaron con el indispensable baile de ceremonia, presidido por los nuevos esposos.

Blanca Nieve y los siete enanos es una de las historias más famosas de los hermanos Grimm, la cubierta la realiza Posada y seguramente hubo una anterior engalanada por Manilla, que no sobrevive al paso del tiempo. El cuento sólo lleva una ilustración central, la reunión de Blanca Nieve con los siete enanos, que fue realizada tanto por Manilla como por Posada en su edición correspondiente. Al ver juntas las dos ilustraciones se pueden apreciar los diferentes estilos de cada grabador; las figuras tiesas y poco expresivas de Manilla contrastan sobremanera con los gestos demenciales de los enanos de Posada.

Blanca Nieve y los siete enanos (Snow White and the Seven Dwarves) is one the most famous tales of the Brothers Grimm. Posada's cover doubtless replaced one by Manilla which has not survived. The story has only one interior illustration, which shows Snow White meeting the seven dwarves, executed by both Manilla and Posada for their respective editions. Set side by side, the two illustrations display the different styles of the two engravers. Manilla's stiff and inexpressive figures contrast with the rather crazed gestures of Posada's dwarves.

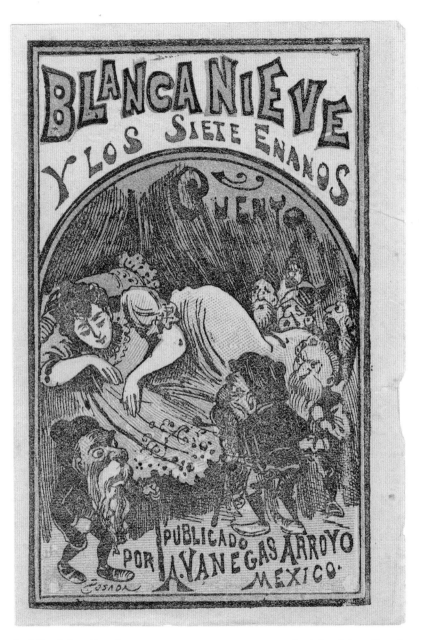

José Guadalupe Posada
Blanca Nieve y los siete enanos
Cincografía / **Zincograph**

José Guadalupe Posada
Blanca Nieve y los siete enanos
Cincografía. Estarcido / **Zincograph. Stencil**

Manuel Manilla
Blanca Nieve y los siete enanos
Metal tipográfico. Estarcido /
Metal-plate engraving. Stencil

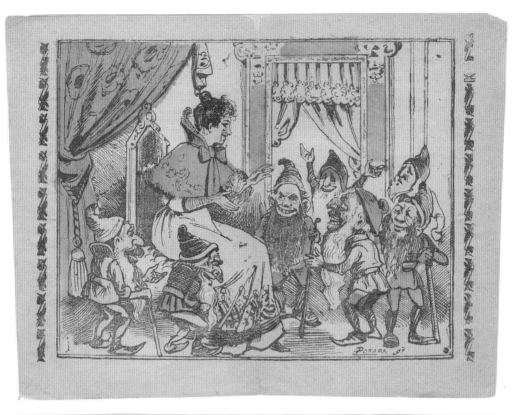

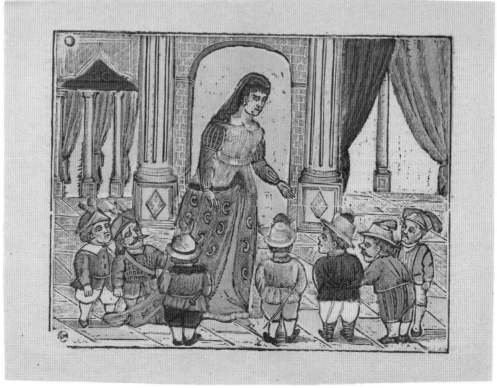

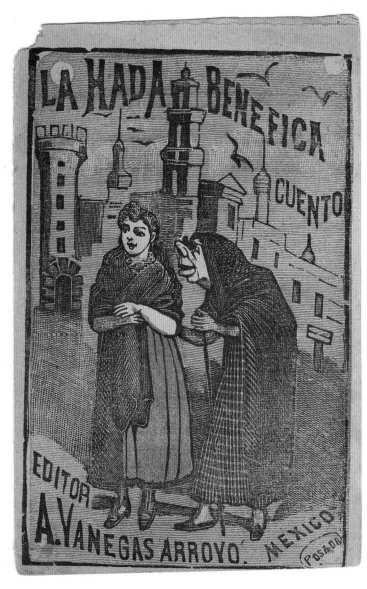

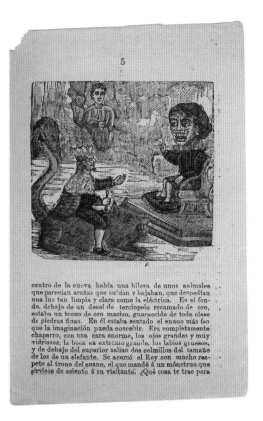

José Guadalupe Posada
La hada benéfica
Metal tipográfico / **Metal-plate engraving**

Manuel Manilla
La hada benéfica
Metal tipográfico. Estarcido /
Metal-plate engraving. Stencil

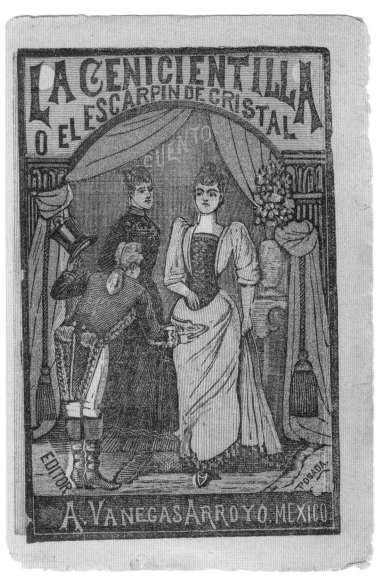

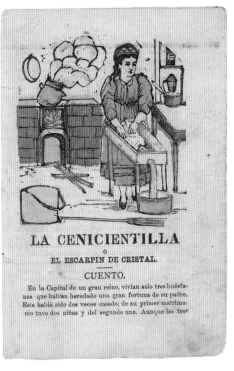

Manuel Manilla
La Cenicientilla o El escarpín de cristal
Metal tipográfico. Estarcido /
Metal-plate engraving. Stencil

José Guadalupe Posada
La Cenicientilla o El escarpín de cristal
Metal tipográfico / **Metal-plate engraving**

El clarinete encantado es otro cuento ilustrado por ambos artistas. La imagen central muestra el momento en que el hijo de una malvada hechicera toca su clarinete mágico y pone todo en movimiento. En este caso, en la imagen de cada grabador se observa un espectacular "gigante lo más espantoso que imaginarse pueda, no llevaba más vestido que un especie de calzón sumamente corto, que dejaba ver desde el muslo unas piernas flacas, negras y velludas como el resto del cuerpo; largas uñas remataban los dedos de las manos y los pies; su horrible cara más que la de un cristiano era la de un mono". A pesar de que la ilustración de Posada se apega mejor a la descripción, la de Manilla genera mayor impacto.

El clarinete encantado (The Magic Clarinet) is another tale illustrated by both artists. The interior illustration shows the moment when the son of an evil sorceress plays his magic clarinet and sets everything in motion. Both images depict the spectacular giant of the tale: "as terrifying as can be imagined, he wore only very short breeches that allowed his skinny legs, black and hairy like the rest of his body, to be seen from the thighs down; his fingers and toes had long nails; his horrible face was more a Moor's than a Christian's." Although Posada's illustration is more faithful to the description, Manilla's is more striking.

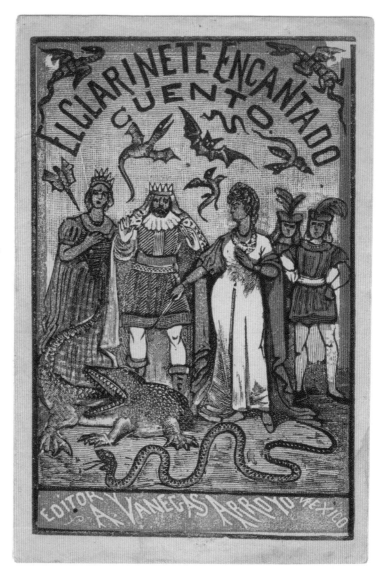

José Guadalupe Posada
El clarinete encantado
Metal tipográfico /
Metal-plate engraving

José Guadalupe Posada
El clarinete encantado
Cincografía. Estarcido
/ **Zincograph. Stencil**

Manuel Manilla
El clarinete encantado
Metal tipográfico. Estarcido
/ **Metal-plate engraving. Stencil**

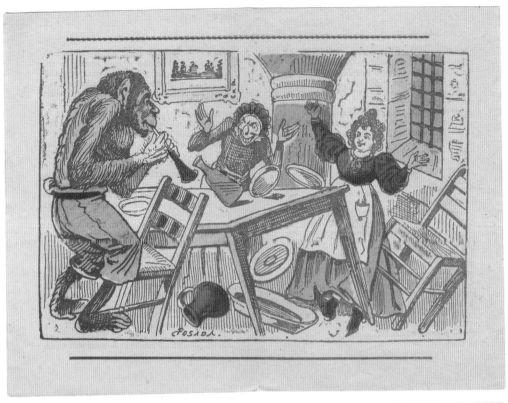

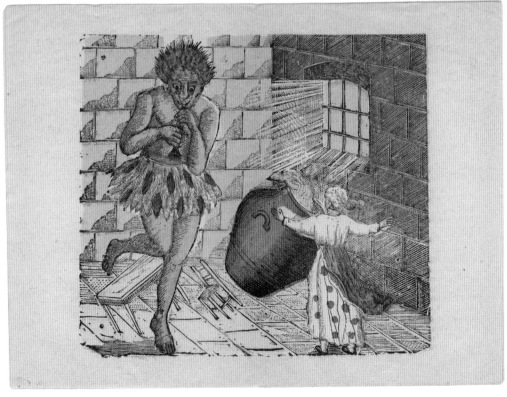

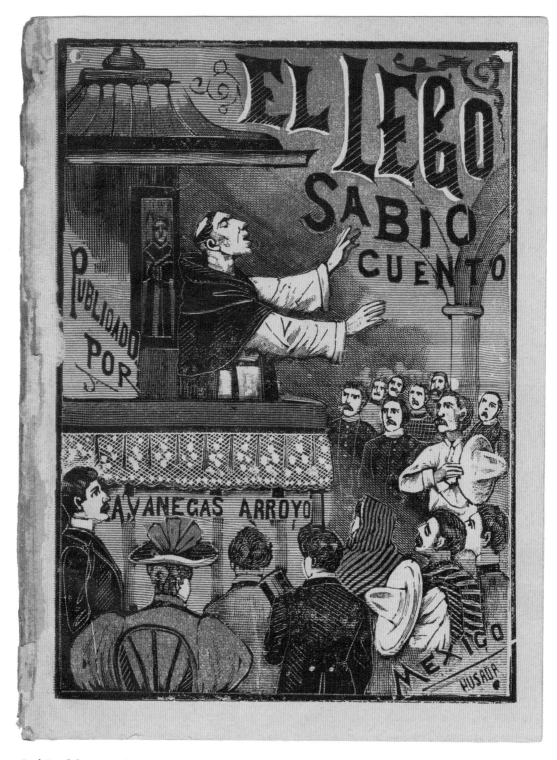

José Guadalupe Posada
El lego sabio
Metal tipográfico / Metal-plate engraving

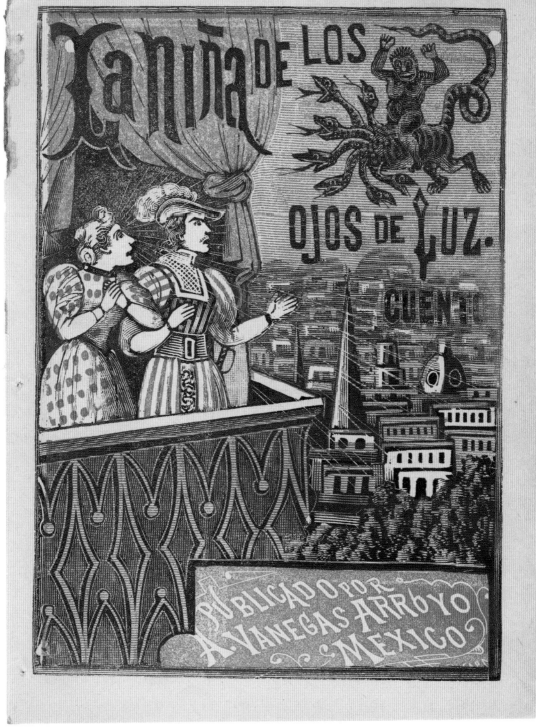

José Guadalupe Posada
La niña de los ojos de luz
Metal tipográfico / **Metal-plate engraving**

—Que al traeros la cabeza del monstruo le deis la mano de vuestra hija la princesa,

—Eso es imposible, del todo imposible, no puede ser, porque si esa persona no

Estando en esta conversación se llenó de pronto la pieza de humo y se oyó un

ron que el monstruo montado en la serpiente había penetrado á la cámara de la Pr

aires. Entonces el Rey hecho un loco y en extremada desesperación, se dirigió á

—Al que me devuelva á mi hija y mate á ese monstruo, se la daré por esposa s

—Si su Sacarreal Majestad, contestó la bruja, me cumple su palabra, yo os p

valdré de cuantos ardides pueda para lograr encontrarla, pero con precisa condici

con la persona que yo os presente, pues de no ser así, no soy responsable de los fu

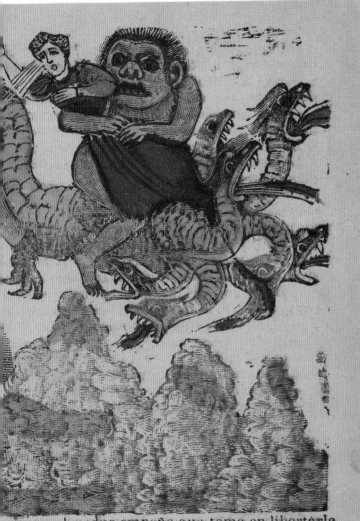

premio al asiduo empeño que toma en libertarla.
sangre real, no se puede casar con mi hija.
formidable; salieron á ver lo que pasaba y vie-
, y se la había arrebatado llevándosela por los
ja, y con un ímpetu inexplicable, le dijo:
en sea, sin pretexto de ninguna especie.
o que la niña volverá á vuestro lado, pues me
que vuestra Sacarreal Majestad la ha de casar
resultados que pueda tener vuestra Excelencia.

José Guadalupe Posada
La niña de los ojos de luz
Metal tipográfico. Estarcido
/ Metal-plate engraving. Stencil

Posada ilustra siete cuentos de "tamaño doble" que resultan los más atractivos. La imagen corresponde a la historia de *La niña de los ojos de luz*, y para ella realizó la cubierta y tres ilustraciones. El tema central gira en torno a la magnanimidad de un soberano, a quien una señora agradecida le dice: "el primer hijo que tenga vuestra esposa, ha de ser de excelentes virtudes y cualidades, y el segundo será una niña tan linda, que no habrán [*sic*] otra igual en el reino, y tendrá unos ojos tan hermosos que alumbrarán una pieza obscura, como si fuese de día".

Posada illustrated seven "double" volumes that are among his most appealing productions. This image is from *La niña de los ojos de luz* (The Girl with Eyes of Light), for which Posada did three illustrations and the cover. The tale is about a magnanimous king to whom a grateful lady makes the following promise: "The first child borne by your wife shall be of excellent virtues and qualities, and the second shall be so lovely a girl that no other in the kingdom shall match her, and she shall have such beautiful eyes that they will light up a dark room as though it were day."

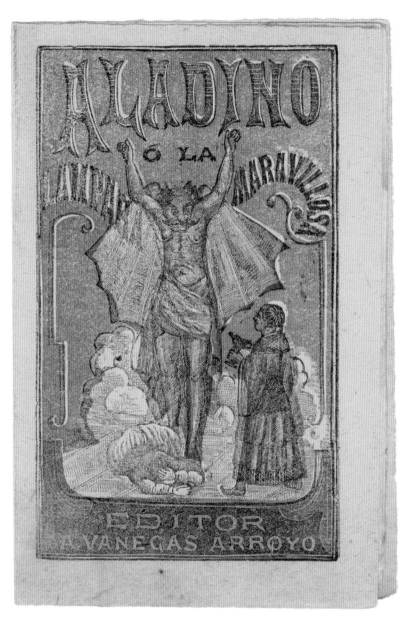

Manuel Manilla
Aladino o La lámpara maravillosa
Metal tipográfico / **Metal-plate engraving** 🕯
Metal tipográfico. Estarcido
/ **Metal-plate engraving. Stencil** ☞

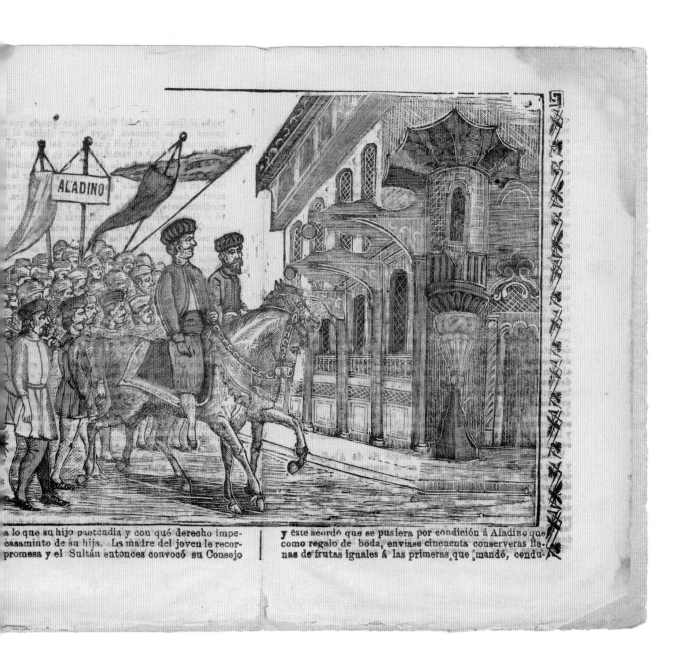

a lo que su hijo pretendia y con qué derecho impe-
casamiento de su hija. La madre del joven le recor-
promesa y el Sultán entonces convocó su Consejo

y este acordó que se pusiera por condición á Aladino que
como regalo de böda, enviase cincuenta conserveras lle-
nas de frutas iguales á las primeras que mandó, condu-

COURAGEOUS CHILDREN

It was children who bought, read, and enjoyed these illustrated tales. They identified with the stories when the heroes were of same age as them. The illustrations therefore depict children who are brave, generous, and altruistic and who emerge victorious from the most difficult ordeals. But the characters might also be bewitched or even bought and sold. Not all of the children in the stories are exemplary. There is also lazy Leoncito, envious Rosario, Marianito the gambler, and difficult-to-please Albertito, all of whom are doomed to a miserable fate.

46

NIÑOS VALEROSOS

Quienes compraban, leían y disfrutaban de las imágenes de estos cuentos eran los pequeños. Ellos se identificaban con las historias cuando los protagonistas compartían su misma edad. Por lo tanto, las ilustraciones muestran a niños que son valerosos, afortunados, generosos, caritativos y que salen victoriosos a pesar de enfrentar las tareas más difíciles; sin embargo, podían ser encantados y hasta vendidos. No todos los niños de las narraciones son ejemplares, están Leoncito el perezoso, Rosario la envidiosa, Marianito el jugador y Albertito el descontentadizo, a quienes regularmente les esperaba un destino colmado de desdicha.

47

En el siglo XIX, los sucesores de Hernando en Madrid editaron en aleluya *El gigante y el enano*, el escritor oaxaqueño Constancio S. Suárez retoma el nombre y escribe una nueva historia; al final el enano se dedica a la prestidigitación gracias a un cuadernillo de la "Imprenta de A. Vanegas Arroyo".

In the nineteenth century, the successors to Hernando in Madrid published *El gigante y el enano* (The Giant and the Dwarf) as an *aleluya*, a series of small illustrations printed on a single sheet and accompanied by text, usually in verse. The Oaxacan writer Constancio S. Suárez borrowed the title and composed a new story. At the end, the dwarf becomes a magician thanks to an instructional chapbook published by the "Imprenta de A. Vanegas Arroyo."

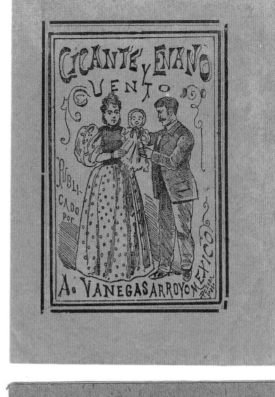

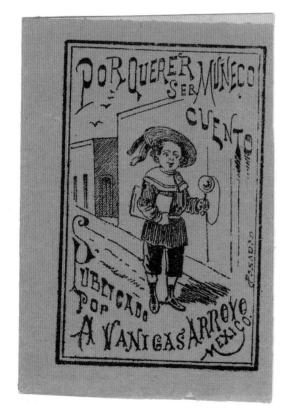

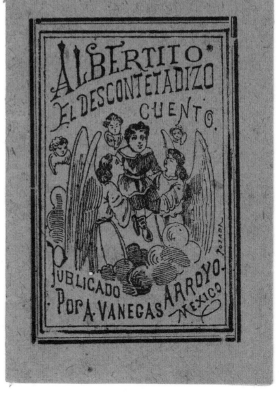

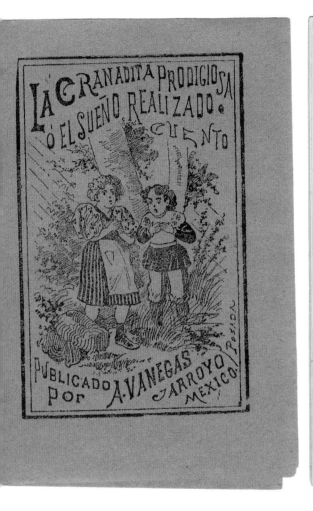

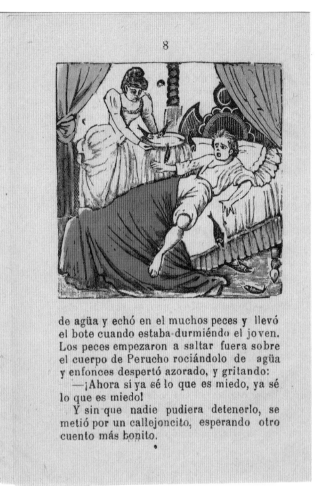

8

de agüa y echó en el muchos peces y llevó el bote cuando estaba durmiéndo el joven. Los peces empezaron a saltar fuera sobre el cuerpo de Perucho rociándolo de agüa y enfonces despertó azorado, y gritando:

—¡Ahora sí ya sé lo que es miedo, ya sé lo que es miedo!

Y sin que nadie pudiera detenerlo, se metió por un callejoncito, esperando otro cuento más bonito.

José Guadalupe Posada
Gigante y enano
Por querer ser muñeco
Albertito el descontentadizo
Cincografía / **Zincograph**

José Guadalupe Posada
La granadita prodigiosa
o El sueño realizado
Cincografía / **Zincograph**

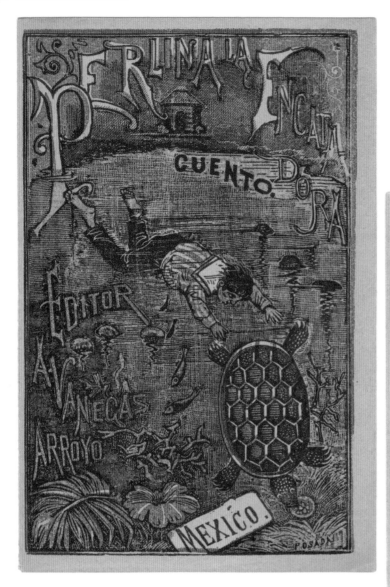

José Guadalupe Posada
Perlina la encantadora
Metal tipográfico / **Metal-plate engraving** ♨
Metal tipográfico. Estarcido /
Metal-plate engraving. Stencil ☞

el monstruoso animal; pero el jo
á quedar á un lado de la cabeza

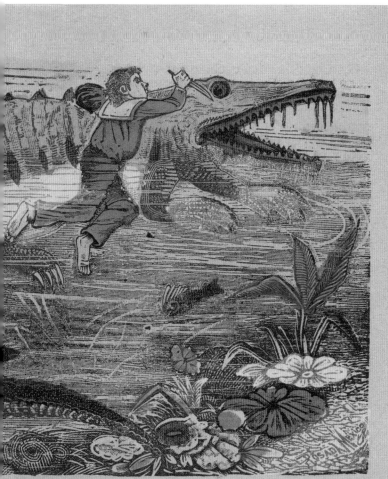

ciendo un vigoroso movimiento, esquivó el ataque, viniendo
arto, y aprovechando la torpeza de estos annimales le tomó

El protagonista de *Perlina la
encantadora* es el joven Luisito
de quince años, cuya frase favorita es:
"Yo quiero ser rico". Ante su insisten-
cia su abuelo le aconseja: "–Pues
busca, hijo mío, busca,…". En una
ocasión el joven persigue a una
tortuga marina que tiene en su boca
una concha de perla. Pelea con ella
y ésta se transforma sucesivamente
en pez espada, tiburón y lagarto.
Los vence a todos y dentro de la
concha se encuentra Perlina la reina
de todas las perlas, quien en gratitud
lo colma de riquezas.

The hero of *Perlina la encanta-
dora* (Perlina the Enchantress)
is fifteen-year-old Luisito, whose
favorite phrase is "I want to be
rich." As he never ceases to insist,
his grandfather advises him: "Then
go and seek, my son, seek. . . ."
On one occasion the youth pursues
a sea turtle with a pearl shell in its
mouth. He struggles with it, as it
transforms itself successively into
a swordfish, a shark, and a lizard.
Luisito overcomes it in all its forms
and inside the shell discovers Per-
lina, the queen of the pearls, who in
gratitude showers him with riches.

Un jeme es una medida delimitada por los dedos, tomando en cuenta la distancia que hay desde la extremidad del dedo pulgar hasta la del índice; esto es más grande que un pulgar y más pequeño que una cuarta. Este cuento originalmente fue ilustrado por Manilla y sólo en la versión de Posada se titula *Agraciado: el niño de un jeme*, que es la interpretación mexicana de *Nene Pulgada* y *Pulgarcito* de Charles Perrault.

A *jeme* is a unit of measurement based on the distance from the tip of the thumb to that of the outstretched index finger. It is therefore larger than a thumb but less than a full hand span. This story was originally illustrated by Manilla. It is Posada's version that is entitled *Agraciado: el niño de un jeme*, a Mexican reinterpretation of Charles Perrault's *Le Petit Poucet*, known in English as *Hop-o'-My-Thumb*.

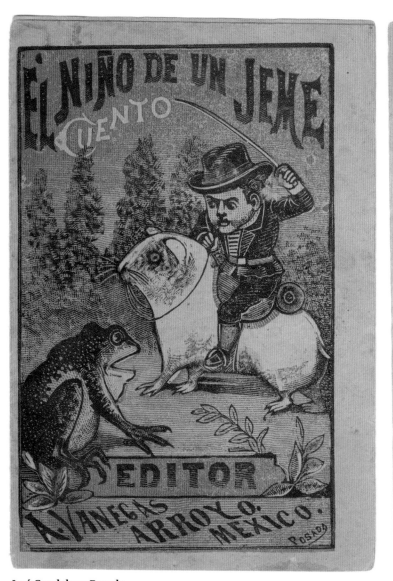

José Guadalupe Posada
El niño de un jeme
Metal tipográfico / **Metal-plate engraving** 🖐
Metal tipográfico. Estarcido / **Metal-plate engraving. Stencil** 🖐

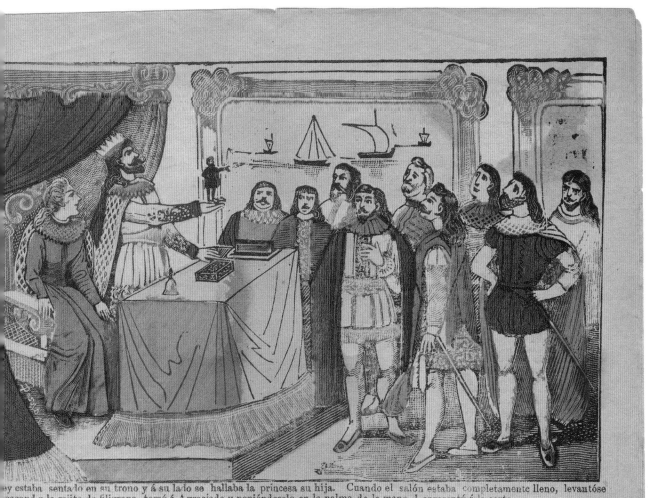

ey estaba sentado en su trono y á su lado se hallaba la princesa su hija. Cuando el salón estaba completamente lleno, levantóse
sacando la cajita de filigrana, tomó á Agraciado y poniéndoselo en la palma de la mano, l opresentó á la corte.

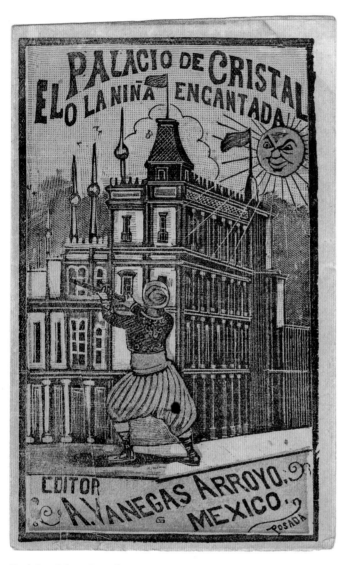

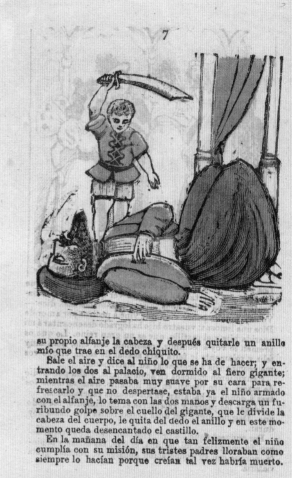

su propio alfanje la cabeza y despué quitarle un anillo mío que trae en el dedo chiquito.

Sale el aire y dice al niño lo que se ha de hacer; y entrando los dos al palacio, ven dormido al fiero gigante; mientras el aire pasaba muy suave por su cara para refrescarlo y que no despertase, estaba ya el niño armado con el alfanje, lo toma con las dos manos y descarga un furibundo golpe sobre el cuello del gigante, que le divide la cabeza del cuerpo, le quita del dedo el anillo y en este momento queda desencantado el castillo.

En la mañana del día en que tan felizmente el niño cumplía con su misión, sus tristes padres lloraban como siempre lo hacían porque creían tal vez habría muerto.

José Guadalupe Posada
El palacio de cristal o La niña encantada
Metal tipográfico / **Metal-plate engraving**

Manuel Manilla
El palacio de cristal o La niña encantada
Metal tipográfico. Estarcido /
Metal-plate engraving. Stencil

El *muchacho de la vaquita* es la historia de un joven huérfano que vive con su abuela y tiene por todo capital una vaca. Unos maleantes lo amarran a un árbol y le roban su preciado animal. Es rescatado por un hada que le proporciona un relicario como amuleto para vencer al capitán de los ladrones. El joven hace gala de actor consumado, se disfraza de mujer, médico y sacerdote; apoyado por la violencia de un garrote y un bastón logra despojar de sus más preciadas riquezas al líder de los malhechores.

El *muchacho de la vaquita* (The Boy with the Little Cow) is the story of a young orphan who lives with his grandmother and whose only worldly possession is a cow. Some bandits tie him to a tree and steal his precious animal, but he is rescued by a fairy, who gives him an amulet to vanquish the captain of the bandits. The boy displays the gifts of an accomplished actor, disguising himself as a woman, a doctor, and a priest. Using his cudgel and a staff, he manages to despoil the leader of the outlaws of his most precious riches.

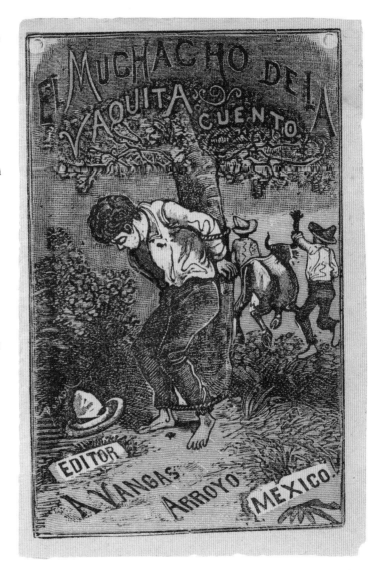

José Guadalupe Posada
El muchacho de la vaquita
Metal tipográfico / **Metal-plate engraving**

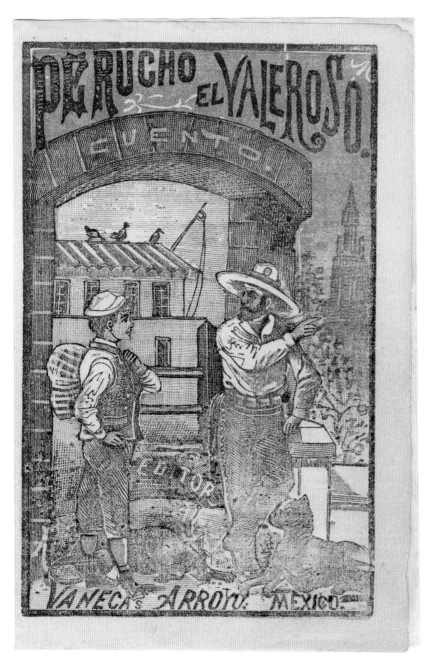

José Guadalupe Posada
Perucho el valeroso
Metal tipográfico / **Metal-plate engraving**

*P*erucho el valeroso es la versión local del cuento editado por Saturnino Calleja, *Jorge el valeroso*, que a su vez retomó la historia de los hermanos Grimm *¡Quiero que me asusten!* Posada recrea las aventuras del joven Perucho que a nada ni a nadie le tiene miedo. Gracias a su valentía se casa con la hija del rey. Una noche la princesa toma un gran bote lleno de agua y peces, lo lleva donde duerme su joven esposo y se lo echa encima; entonces él despierta azorado y gritando: "¡Ahora sí ya sé lo que es miedo!".

*P*erucho el valeroso (**Valiant Perucho**) is a Mexican version of a story published by Saturnino Calleja, *Jorge el valeroso*, which was taken in turn from a Brothers Grimm tale: *The Youth Who Went Forth to Learn What Fear Was.* Posada illustrates the adventures of young Perucho, who is frightened of no one and nothing. Thanks to his valor, he marries the king's daughter. One night the princess carries a basin full of water and fishes to where her young husband is sleeping and empties it over him. He wakes up in alarm and cries out: "Now I know what fear is!"

José Guadalupe Posada
El niño valeroso
Arturo el leñador
El niño afortunado
Simón el bobito
Metal tipográfico
/ **Metal-plate engraving**

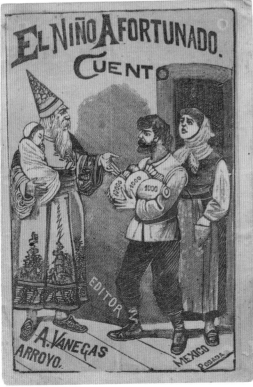

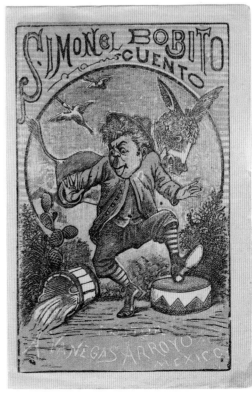

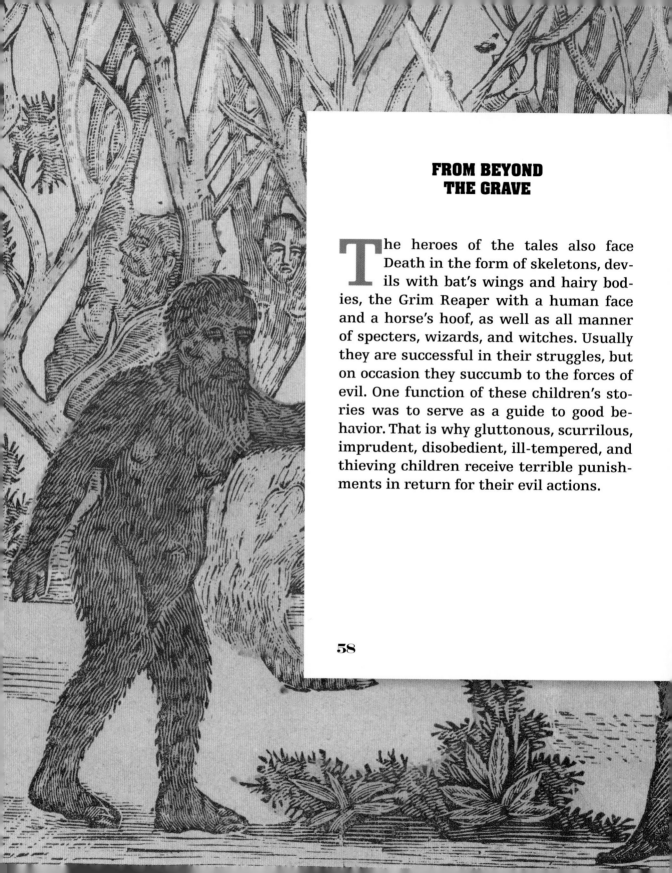

FROM BEYOND
THE GRAVE

The heroes of the tales also face Death in the form of skeletons, devils with bat's wings and hairy bodies, the Grim Reaper with a human face and a horse's hoof, as well as all manner of specters, wizards, and witches. Usually they are successful in their struggles, but on occasion they succumb to the forces of evil. One function of these children's stories was to serve as a guide to good behavior. That is why gluttonous, scurrilous, imprudent, disobedient, ill-tempered, and thieving children receive terrible punishments in return for their evil actions.

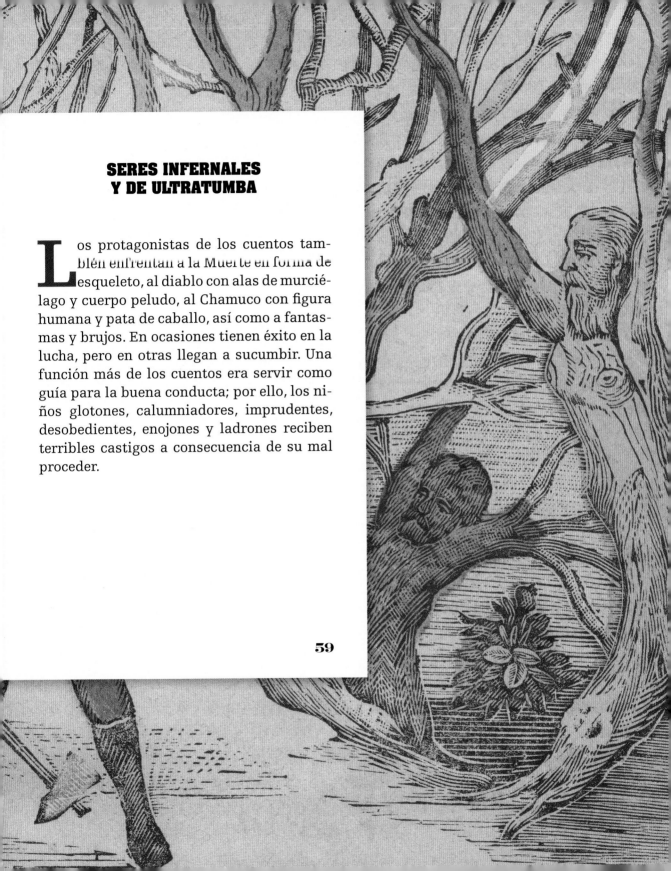

SERES INFERNALES
Y DE ULTRATUMBA

Los protagonistas de los cuentos también enfrentan a la Muerte en forma de esqueleto, al diablo con alas de murciélago y cuerpo peludo, al Chamuco con figura humana y pata de caballo, así como a fantasmas y brujos. En ocasiones tienen éxito en la lucha, pero en otras llegan a sucumbir. Una función más de los cuentos era servir como guía para la buena conducta; por ello, los niños glotones, calumniadores, imprudentes, desobedientes, enojones y ladrones reciben terribles castigos a consecuencia de su mal proceder.

59

La calumnia castigada es parte de los cuentos mexicanos tremendistas de Constancio S. Suárez. Narra la historia de la niña Higinia "de trece años de edad, bonita en extremo, pero con el horrible vicio de calumniar". Debido a sus infundios una joven costurera muere, e Higinia arrepentida de su conducta va con el confesor, quien le pone como penitencia pasar la noche en vela con la difunta; sin embargo, a las dos de la madrugada la muerta resucita para arrancarle la lengua. El horror continúa en el Más Allá y los lunes y viernes de cada semana, a la misma hora, los fúnebres espectros de Higinia y la costurera repiten la escena en el panteón.

La calumnia castigada (The Slander Punished) is one of series of Mexican cautionary tales by Constancio S. Suárez. It tells the story of Higinia, a girl "thirteen years of age, extremely pretty, but with the horrible vice of speaking ill of others." As a result of her baseless slanders, a young seamstress dies and a repentant Higinia goes to her confessor, who imposes on her the penitence of spending the night in vigil with the deceased. At two o'clock in the morning, the dead woman comes to life and tears out Higinia's tongue. The horror continues after the girl's own death, as every Monday and Friday, at the same hour, the ghostly specters of Higinia and the seamstress act out the scene in the graveyard.

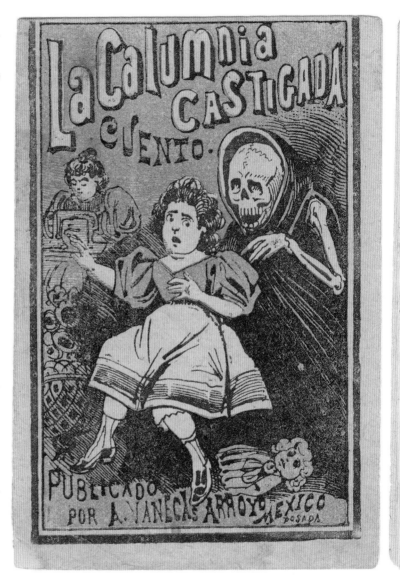

José Guadalupe Posada
La calumnia castigada
Cincografía / Zincograph ⚱
Cincografía. Estarcido / Zincograph. Stencil ☞

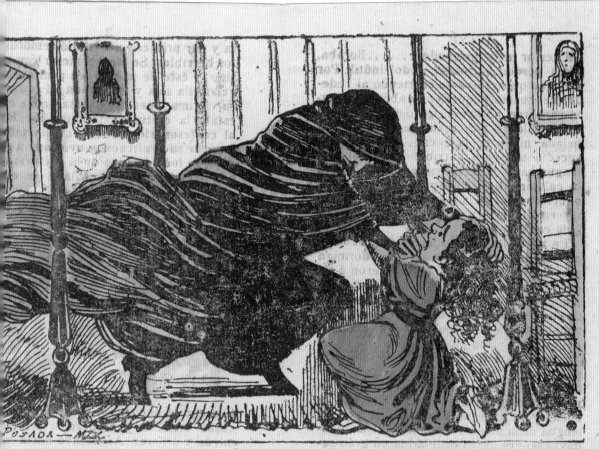

e has calumniado vilmente; por tí morí llena de deshonra; mi madre por tí vive de limosna en
; has causado nuestra desgracia, y en castigo á esa calumnia, para que no vuelvas á hacer tal
e voy á arrancar la lengua.»—Y se puso en pié avalanzándose á Higinia; ésta gritaba presa

Otra terrorífica historia del oaxaqueño Constancio S. Suárez es *La escala de viento*. Aquí, Rosendito –un niño de once años– es desobediente y vengativo. Por no hacer caso a su tía se encuentra perdido, acompañado de un "diablo muy temible y con ojos de toro, nariz de seis metros de largo y una boca disforme con dientes de lumbre", que le promete llevarlo a su casa si baja desde muy alto por una "escalera de viento". En su primer intento sale victorioso, por lo que decide llevar a un amiguito para repetir la hazaña, quien muere estrellado. Entonces, Rosendito es aterrado por mil muertos, doce fantasmas de ojos incandescentes, un batallón de caras negras, panteras, leones, orangutanes, lobos, toros y culebras, más doscientos guajolotes que le atacan a picotazos. Finalmente, también se estrella en "mil pedazos" y su alma es trasladada por los guajolotes al averno, con destino al "tormento de las parrillas y el plomo hirviente".

Another terrifying tale by the Oaxacan writer Constancio S. Suárez is *La escala de viento* (The Wind Ladder). Eleven-year-old Rosendito is disobedient and vengeful and never does what his aunt tells him to do. He is accompanied by "a fearful devil with the eyes of a bull, a nose six meters long, and a deformed mouth with burning teeth," who promises to take him home if he comes down from a great height on a "wind ladder." Rosendito succeeds on his first attempt, so he decides to take along a friend to repeat the exploit, but the friend falls to his death. Rosendito is then terrified by a thousand corpses, twelve specters with shining eyes, a host of black faces, panthers, lions, orangutans, wolves, bulls, and serpents, along with two hundred turkeys who at-tack him with their beaks. He too is finally shattered into a "thousand pieces" and his soul is carried by the turkeys to the underworld, to be tormented "with hot grills and boiling lead."

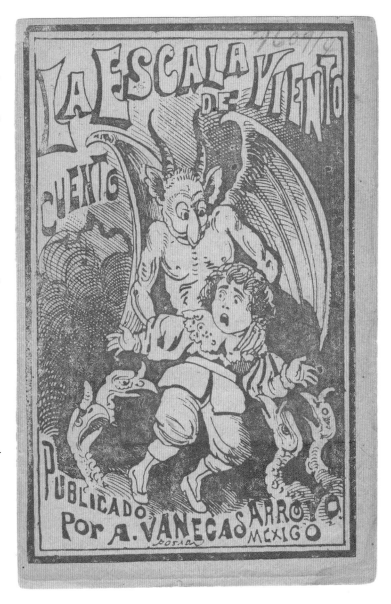

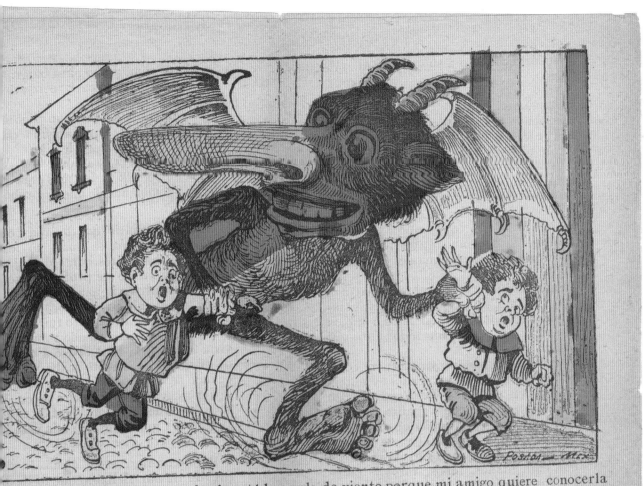

—Llévanos otra vez á la casa donde está la escala de viento porque mi amigo quiere conocerla
dijo. El amigo sospechoso del mal, se resistía pero no le valió porque el Diablo los tenía del
azo y sin poder escaparse Los llevó en un momento á aquella casa y desapareció luego.

José Guadalupe Posada
La escala de viento
Cincografía. Estarcido / **Zincograph. Stencil**
Cincografía / **Zincograph**

63

El niño de dulce es un cuento ilustrado por Posada, narra la historia de Marianito, un niño con "una afición desmedida y exagerada por el dulce", que un día invoca al diablo para que se lo proporcione. Éste se le aparece disfrazado de dulcero y doce veces tiene que llenar su tabla para darle al niño lo que quería, hasta que se tuvo que ir. Sin embargo, bajo las súplicas del niño pidiendo más golosinas, regresa y decide transformarlo en una miscelánea de dulces mexicanos. En cuanto el diablo desapareció, Marianito comenzó a devorarse a sí mismo, pero cuando de su cuerpo ya sólo quedaba el tronco, un hada se le apareció regresándolo a su estado natural, bajo la promesa de no volver a comer dulce jamás.

El niño de dulce (The Candy Child), a tale illustrated by Posada, tells the story of Marianito, a boy with "a boundless and excessive fondness for sweets," who one day calls on the devil to provide him with candy. The devil appears to him in the guise of keeper of a sweetshop and has to fill his counter twelve times to give the boy all he wants. When the shopkeeper has to go, the boy begs for still more candies and is transformed into a variety of Mexican sweets. When the devil leaves, Marianito begins to devour himself, but when all that is left of him is his torso, a fairy appears and returns him to his natural state, making him promise that he will never eat candy again.

José Guadalupe Posada
El niño de dulce
Cincografía. Estarcido / **Zincograph. Stencil**
Cincografía / **Zincograph**

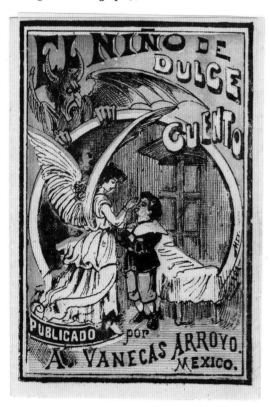

—Sí, sí, gritó Marianito. Y comenzó con verdadero entusiasmo é incomparable avidez á comerse los dulces del Diablo. Por fin se los acabó todos sin dejar ni una partícula siquiera, luego lamió la servilleta y quería comérsela también.

—¿Quiéres más? preguntó el Diablo sonriendo.

—Sí, sí! quiero mucho más! Y volvió á llenarse la tabla de otros cubiertos varíalos con los que dió cuenta el niño.

En fin doce veces se cubrió la tabla de dulces y Marianito acababa con todos. El Diablo entónces le dijo:

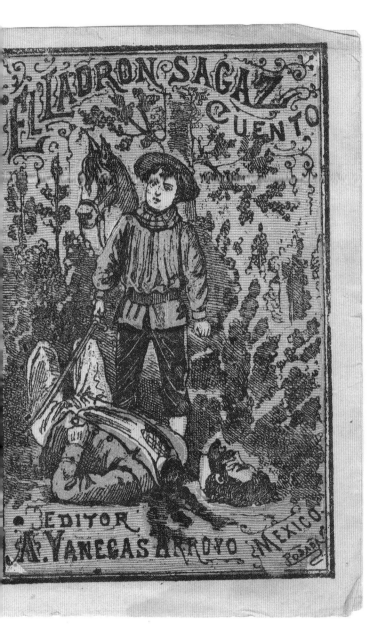

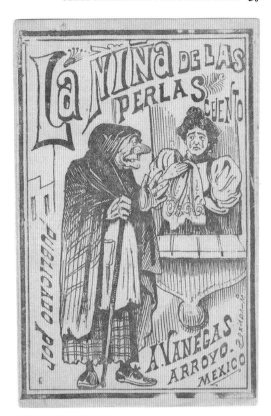

José Guadalupe Posada
El ladrón sagaz
Cincografía / **Zincograph**

José Guadalupe Posada
La niña de las perlas
Cincografía / **Zincograph** ✍
Cincografía. Estarcido
/ **Zincograph. Stencil** ☞

La Niña de las Perlas.

Cuento por C. S. Suarez

Hace muchísimos años que en cierta ciudad habitaba una mujer como de 40 años llamada Doña Estéfana; había enviudado mucho tiempo ha y en la época presente se hallaba sola con una ahijada de cinco años de edad, la cual era bellísima en extremo, sin tener más defecto que crear siempre muchísimos piojos en la cabeza por lo cual era objeto de asquerosa repugnancia y desprecio para con

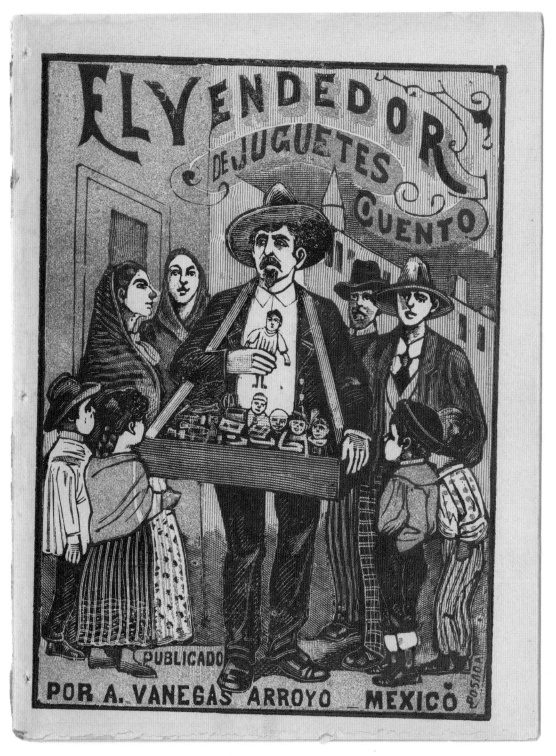

José Guadalupe Posada
El vendedor de juguetes
Metal tipográfico / **Metal-plate engraving**

Consejos y dinero. "Este cuentecito aconseja que has de ver, oír y callar", no como Rosendo, hermano mayor de Leonardo, que por despreciar los consejos de un viejo sabio prefirió el dinero y estuvo a punto de unirse a un montón de esqueletos y cuerpos mutilados, en una habitación sangrienta rodeada de instrumentos de tortura. En cambio, su hermano menor acogió los consejos del anciano: "Que nunca tomes camino de atajo, Que jamás preguntes lo que no te importa, Que te libres del primer ímpetu", por lo que logra salvar a su hermano y volver a casa con sus padres.

Consejos y dinero (**Advice and Money**). **"This little tale teaches you to look, listen, and be silent,"** unlike Rosendo, Leonardo's older brother, who, scorning the counsels of an elderly sage, preferred money and was about to join a pile of skeletons and mutilated bodies, in a blood-spattered room full of torture instruments. Leonardo, on the other hand, took the old man's advice: "Never take shortcuts, never ask about what is none of your business, never follow your first impulse." In this way he saved his brother and found his way back to his parents' home.

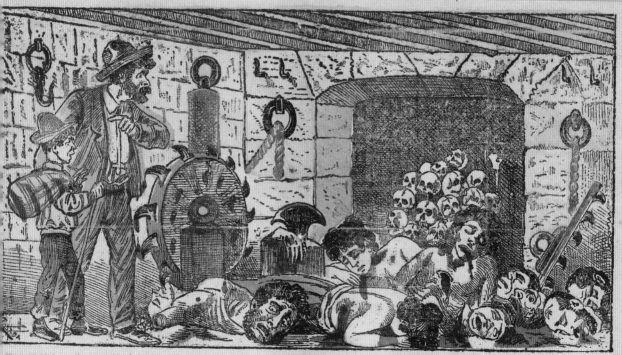

Y se dirijió con Leonardo al interior de las habitaciones. No es posible describir el espanto, el terror que experimentó aquel joven al ver en aquella posada los cuadros más horrorosos del mundo; en la primera sala había infinidad de cadáveres momificados, fragmentos de cuerpo humano, cabezas rodando por el suelo, sangre añeja y reciente por todas partes; varios aparatos que indicaban servir para castigos, semejantes á los de la Inquisición. Un temblor convulsivo se apoderó de Leonardo. Iba ya á preguntar lo que significaban aquellas atrocidades, pero inmediatamente acordóse del segundo consejo que le dió el anciano, y esa reflexión hizo contener su curiosidad.

—¿Qué te parece de todo esto? le preguntó el hombre aquel, mirando á Leonardo de arriba á abajo, que permanecía inmóvil.

José Guadalupe Posada
Consejos y dinero
Cincografía. Estarcido / **Zincograph. Stencil**

"Ni con la muerte tampoco procures encompadrar, pues cuando menos esperes te ha de venir a llevar", es la moraleja de *El doctor improvisado*, historia de un sastre que se encuentra con la Muerte "en persona" y le arregla su capa. En recompensa la Muerte le da un bolsillo de oro y la facultad de ser "Médico cirujano y partero. Alópata y homeópata", con la condición de que cuando visite a un enfermo y la vea a los pies de la cama pueda curarlo, pero si ella se halla en la cabecera no debe hacerlo. Esto hace el nuevo doctor hasta que un día llega con un enfermo que diez doctores ya han revisado y ve a la Muerte en la cabecera, pero por hacerse el que mucho vale cura al enfermo. La Muerte le advierte que en tres días irá por él, por lo que el doctor asustado se quita todo el pelo de la cabeza para evitar ser reconocido; al tercer día llega la Muerte y creyendo no hallarlo se lleva al peloncito.

"You cannot make friends with Death, for you will be taken when you least expect it." That is the moral of *El doctor improvisado* (The Improvised Doctor), the story of a tailor who meets up with Death "in person" and mends his cape. In return, Death gives him a golden purse and the ability to be a "surgeon and accoucheur, an allopath and homeopath." He explains to the doctor that, when he makes his visits, if he sees Death at the foot of the bed the patient will be cured, but if Death is at the head of the bed, he will be unable to effect a cure. The new doctor goes about his business until one day he visits a patient whom ten doctors have already treated. He sees Death at the head of the bed, but by standing up to him, he cures the patient. Death then informs him that in three days he will come for him, and the frightened doctor shaves his head so that he will not be recognized. On the third day, Death arrives and, unable to find the doctor, carries away the baldheaded man.

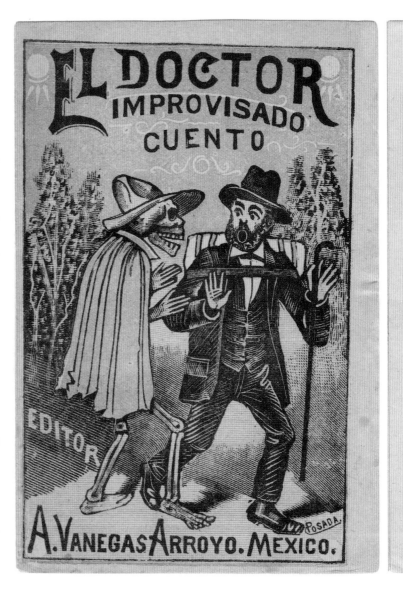

José Guadalupe Posada
El doctor improvisado
Metal tipográfico /
Metal-plate engraving

3

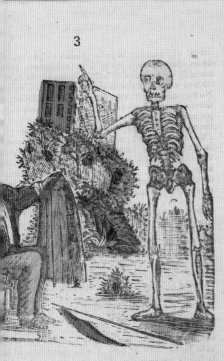

onozco la O por lo redondo?—De poco te asus-
uunos doctores que saben tanto como tú ó me-
muy afamados.
quiero que seas doctor y de lo exquisito, por-
o te ganará:—Y dígame vd., señora Muerte,
caré si no sé leer, mucho menos latín?—Mira,
ques con tu familia, tomas una de las grandes
población, compras ó alquilas un coche, pones
a de tu casa una placa con unas letras grandes
—"Médico, Cirujano y Partero Alópata y Ho-

te llamen á asistir á un enfermo, y al entrar á
nde se halle, si me ves á los piés de la cama,

8

corredor. El mozo muy afanado estaba regando
las macetas, cuando pasó ella junto á él; vuelve
la cara para la puerta y dice:—Comadrita, le dice
usted á mi compadre, que mientras él viene aquí,
me llevo á este pelón, y agarrándolo del pezcue-
zo desapareció con él.
Aquí se cumple el versito que dice:

Ni con la muerte tampoco
Procures encompadrar,
Pues cuando menos esperes
Te ha de venir á llevar!

Manuel Manilla
El doctor improvisado
Metal tipográfico. Estarcido /
Metal-plate engraving. Stencil

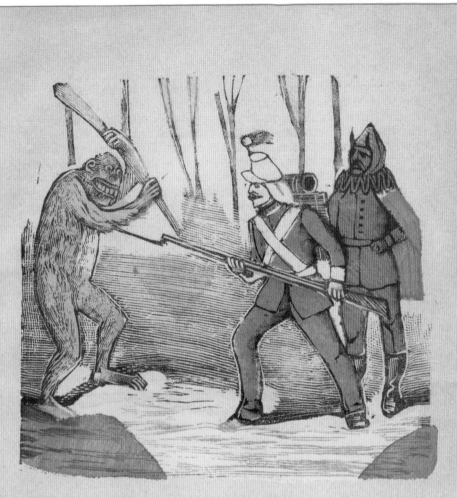

JUAN SOLDADO.

(CUENTO)

Cinco días hacía que Juan Soldado había obtenido su licencia absoluta y caminaba triste y pensativo, pues los pocos alcances que recibió al separarse del ejército apenas le alcanzaron para comer cuatro días. Fatigado y hambriento se sentó al pie de un árbol y pensándo en su angustiosa situación, exclamó en voz alta:

«Sería capaz de servir al diablo diez años, con tal de tener el dinero que quisiera.» Apenas acababa de decir esto, cuando vió delante de él un individuo vestido todo de terciopelo encarnado, y todo él enteramente rojo. Este individuo dijo á Juán:

José Guadalupe Posada
Juan soldado
Metal tipográfico. Estarcido / **Metal-plate engraving. Stencil**

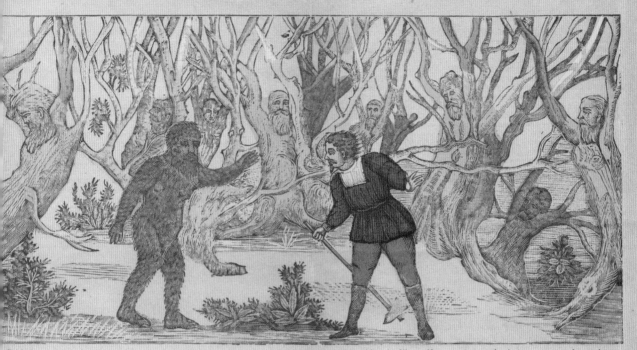

Soldado, pero no obstante se internó en aquella selva y anduvo todo el día y toda la noche y á la mañana siguiente llegó á una especie de plazoleta, á donde vió á un hombre que con un azadón sumamente pesado estaba labrando la tierra. A los pasos de Juan Soldado levantó la cara y ya iba á huir, cuando aquel le habló, diciéndole:—«No huya usted, pues ningún daño trato de hacerle; soy una criatura humana y antes bien yo procuraré serle útil.» Detúvose el labrador y mirando á Juan con admiración, le dijo:—«No extrañe usted mi sorpresa, pues hace siete años nadie pisa esta selva, sin que no sea convertido en árbol; esto era antes un reino que yo gobernaba; pero vino un terrible encantador y porque me negué á venderle mis hijas, convirtió á mis súbditos en árboles y á mí en labrador como ve usted, sentenciándome á sembrar, y á mis hijas, que son cuatro, en fuentes de agua. Sólo podría romper el encanto un hombre bastante valiente para luchar con él y sacarle un colmillo.»—«Ya que he

Manuel Manilla
Juan soldado
Metal tipográfico. Estarcido / **Metal-plate engraving. Stencil**

Los hermanos Grimm publicaron el cuento *El gabán del diablo,* de ellos lo retoma Saturnino Calleja para *El sargento Miguel* y, por último, Vanegas Arroyo lo adapta para *Juan soldado*. En la primera versión de Manilla el militar porta un traje de español, mientras que en la de Posada el de un soldado republicano. Esta historia Posada la ilustró con el título *El hombre de la piel de oso* y existe una versión de Constancio S. Suárez que conserva el título pero modifica la trama. El fondo de las ilustraciones de Manilla está inspirado en las imágenes de Gustave Doré para *El Infierno* de Dante.

It was on a Brothers Grimm tale entitled *Bearskin* that Saturnino Calleja drew for his *El sargento Miguel* (Sergeant Miguel), which Vanegas Arroyo adapted in turn as *Juan soldado* (Juan the Soldier). In the first version, illustrated by Manilla, the soldier wears a Spanish uniform, changed to a republican one in Posada's version. Posada illustrated the same tale under a different title, *El hombre de la piel de oso* (The Man with the Bearskin), and there is another version by Constancio S. Suárez which retains the title but modifies the plot. The backgrounds of Manilla's illustrations are inspired by Gustave Doré's illustrations for Dante's *Inferno*.

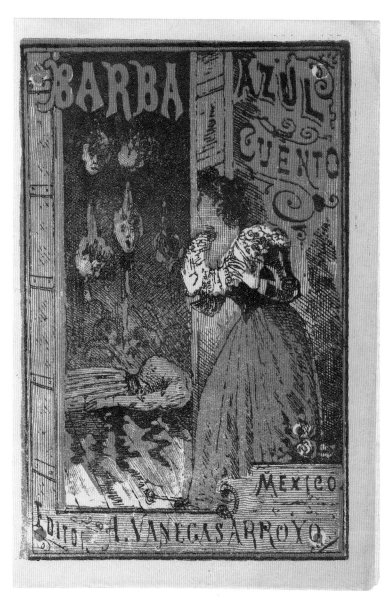

La primera versión mexicana del cuento *Barba azul* de Charles Perrault es ilustrada por Manilla, inspirado en Gustave Doré. En esta versión, ilustrada por Posada, el grabador retoma las imágenes de Saturnino Calleja y presenta al malvado Barba azul, despiadado y rico hombre que ha dado muerte a todas sus esposas por no obedecerlo al abrir el desván del rincón donde escondía los cuerpos de sus víctimas. Su última esposa es la más astuta, pues logra distraerlo cuando está a punto de cortarle el cuello. En ese instante, los hermanos de la mujer entran y dan muerte al asesino.

The first Mexican version of Charles Perrault's *Bluebeard* was illustrated by Manilla, inspired by Gustave Doré. This version, illustrated by Posada, draws on the illustrations published by Saturnino Calleja, showing the rich and merciless Bluebeard, who has murdered all of his former wives for their disobedience, opening the attic space of the corner room where the bodies of his victims are stored. His last wife is the cleverest of all and manages to distract him when he is about to cut her throat. At that moment, her brothers arrive and kill the assassin.

José Guadalupe Posada
Barba azul
Cincografía / **Zincograph**

Manuel Manilla
Don Perabel
Metal tipográfico
/ Metal-plate engraving

José Guadalupe Posada
Don Perabel
Metal tipográfico
/ Metal-plate engraving

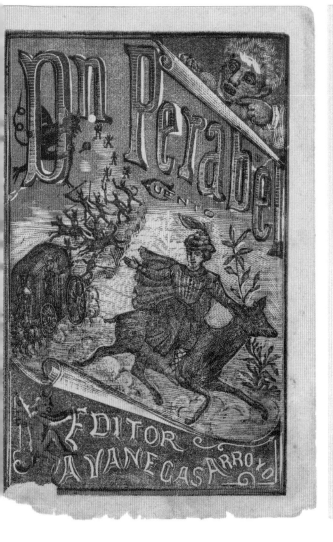

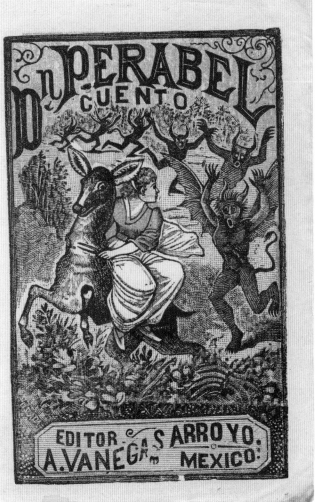

ANIMAL FABLES

A fable is a story with animal characters that speak and behave like human beings. In these tales the members of the animal kingdom show the same weaknesses and virtues as the protagonists of other stories. The lion, for example, represents majesty; the fox, shrewdness and deceit; the wolf, brutality; the ant, foresight. They are tales of improbable situations in which a cockroach or a frog may marry a mouse, a brave little cricket may vanquish a beetle or even a lion, cats end up dead in spite of their shrewdness, and wolves are always defeated by the cunning of foxes.

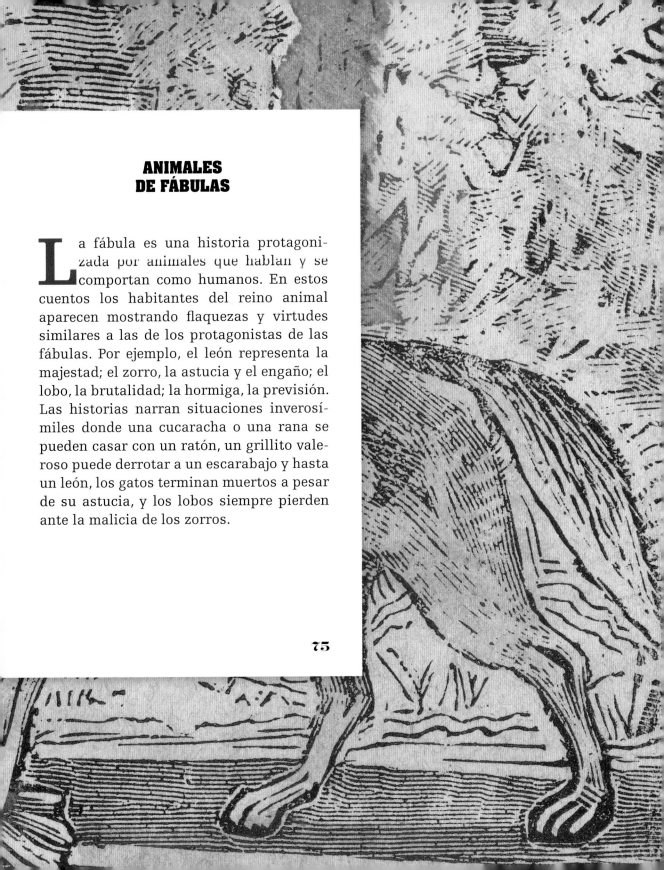

ANIMALES
DE FÁBULAS

La fábula es una historia protagonizada por animales que hablan y se comportan como humanos. En estos cuentos los habitantes del reino animal aparecen mostrando flaquezas y virtudes similares a las de los protagonistas de las fábulas. Por ejemplo, el león representa la majestad; el zorro, la astucia y el engaño; el lobo, la brutalidad; la hormiga, la previsión. Las historias narran situaciones inverosímiles donde una cucaracha o una rana se pueden casar con un ratón, un grillito valeroso puede derrotar a un escarabajo y hasta un león, los gatos terminan muertos a pesar de su astucia, y los lobos siempre pierden ante la malicia de los zorros.

José Guadalupe Posada
El león y el grillito
Cincografía / **Zincograph**

En *El león y el grillito* encontramos la ingeniosa lucha entre el grillito, rey de los insectos, y el león, rey de los cuadrúpedos, por la dignidad y el honor de los de su respectiva especie. Ambos, con sus mejores soldados en la batalla, pelean por casi una hora; los cuadrúpedos caen muertos y lloran debido a las picaduras de los ponzoñosos insectos. Por ello, "desde entonces respeta el león al grillo como verdadero rey de los insectos y vencedor de las fieras".

In *El león y el grillito* (The Lion and the Cricket) there is an ingenious struggle between the cricket, king of the insects, and the lion, king of the quadrupeds, for the dignity and honor of their respective species. The two of them, accompanied by their best soldiers, join battle for an hour. The quadrupeds fall dead or complain of the stings of the venomous insects and, "from thenceforth, the lion respects the cricket as the true king of the insects and vanquisher of the wild beasts."

José Guadalupe Posada
Cucarachita Mondinga y Ratón Pérez
La rana y el ratón
De la subida más alta, la caída más
lastimosa o El Gato Marramaquiz
Cincografía / **Zincograph**

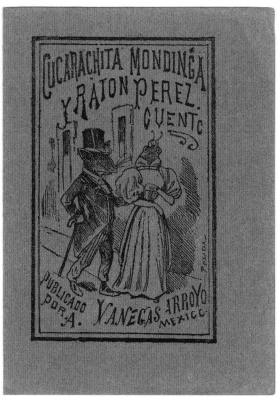

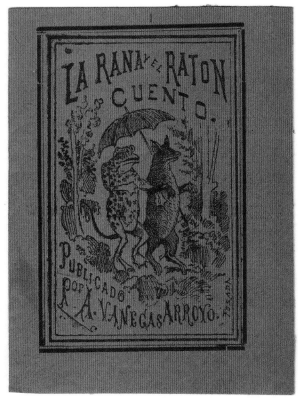

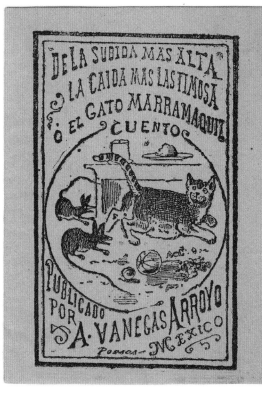

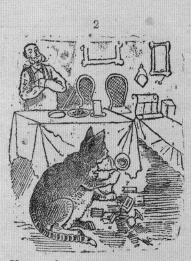

Una confortable cama, un aguama-
nil, mesa para comer, buró, perfumes
finos, cómoda y un porción de jugueti-
tos que llamaban la atención.
Todas estas cosas eran en miniatura.

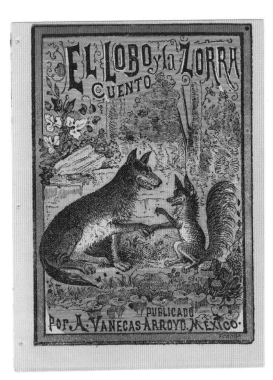

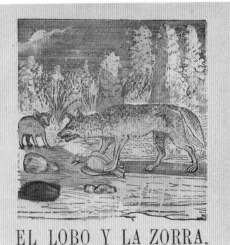

EL LOBO Y LA ZORRA.

(CUENTO.)

Para que veais, amiguitos, lo malo que es abrigar la
pasión de la venganza, os voy á referir el siguiente
cuentecillo, el que espero será de vuestro agrado.

Caminaba por un espeso bosque una Zorra, que en su
semblante triste revelaba el hambre que tenía, pues
era ya bien entrada la tarde y aun no encontraba algo
con qué alimentarse. De improviso, y en lo más espeso
de la arboleda, vió á un Lobo que entre las garras opri-

—Ahí te va otra, otra y este pedazo de nopa

El Lobo, que estaba confiado en que toda

te, que no hallaba qué hacer; brincaba, corri

garse de la maldita y astuta Zorra, que tant

Después con mucho trabajo pudo quitar

Zorra para vengarse, como lo había jurado,

La perseguida Zorra caminaba siempre c

el fondo de una barranca muy honda y vió

José Guadalupe Posada
El lobo y la zorra
Metal tipográfico / **Metal-plate engraving** 🖐
Metal tipográfico. Estarcido / **Metal-plate engraving. Stencil** ✐☞

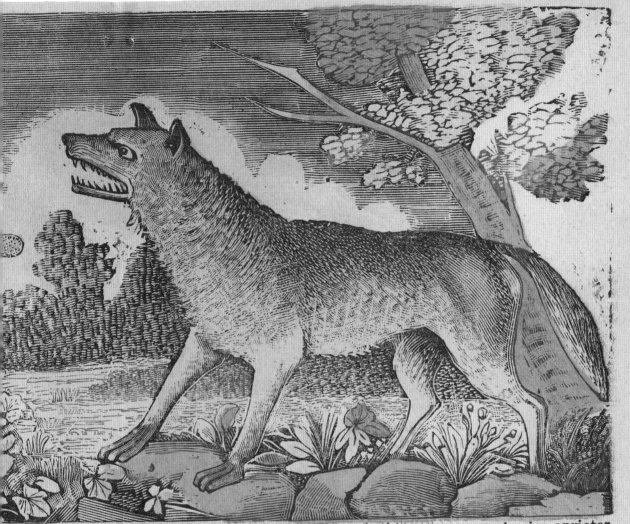

...nas deliciosas espinitas para completar siete, y que con ganas con tu hocico aprietes.

...tunas, apretó y los dolores que le causaron las espinas, lo exasperaron de tal suer-

...aba, gemía, y no encontraba consuelo, y por segunda vez juró con más fiereza ven-

...bía hecho sufrir y que le había engañado vilmente.

...opal, aunque no las espinas que lo atormentaron por muchos días, y perseguía á la

...esfuerzo imponderable la buscaba para devorarla entre sus garras.

...caución para evitar un encuentro con su enemigo; sin embargo, un día pasaba por

...bo que venía tan cerca que no pudo huír; pero se le ocurrió un ardid para ver si se

En *Los ratones tontos y el gato astuto*, Marrañau es un gato que andaba de casa en casa robando comida, hasta que un día le dieron tan buena paliza que un grupo de ratones se apiadó de él. Los roedores lo curaron y a diario le llevaban comida, todo lo que él pedía. Sin embargo, la insatisfacción del gato terminó por hartarlos; entonces, decidieron abandonarlo y no darle más de comer para que muriera de hambre. Cuando los ratoncitos creyeron que Marrañau ya se había ido de aquel lugar fueron a celebrar, pero en ese momento el gato saltó sobre ellos devorándolos; sólo cinco lograron escapar. Los sobrevivientes huyeron entendiendo que ellos eran los culpables por creer en el infame felino, mientras el pobre Marrañau murió de indigestión por tantos ratones que se comió.

In *Los ratones tontos y el gato astuto* (**The Foolish Mice and the Clever Cat**), Marrañau is cat who goes from house to house stealing food, until one day she receives a fine beating and a group of mice take pity on her. The rodents heal her and take her food every day, providing her with whatever she asks for. But the constant demands of the cat begin to tire them, and the mice decide to abandon her, taking her no more food so that she will starve to death. When the mice think Marrañau has gone, they begin to celebrate, but at that moment the cat falls on them and eats them up. Only five of them escape, realizing that it was their own fault to trust the infamous feline. Meanwhile, poor Marrañau dies of indigestion from eating so many mice.

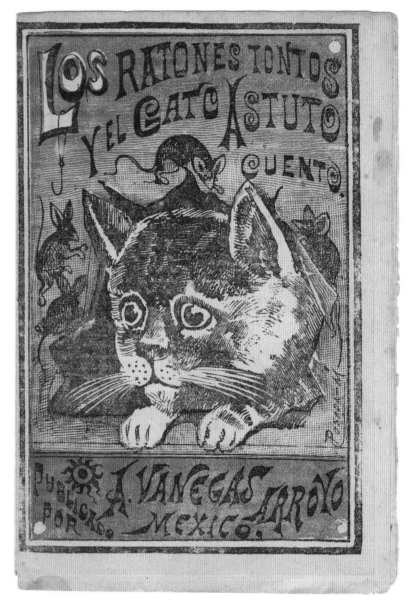

José Guadalupe Posada
Los ratones tontos y el gato astuto
Cincografía / **Zincograph** ☝
Cincografía. Estarcido
/ **Zincograph. Stencil** ☞

LOS RATONES TONTOS
Y EL GATO ASTUTO.
(CUENTO).

Un gato llamado Marrañau, sin patria ni hogar, andaba de azotea en azotea, dejándose caer en las cocinas para comerse lo que le era posible, pues de otro modo no podía pasarse la vida. Una vez por estas industrias le plantaron monumental paliza y si no murió por causa de ella fué porque estos animalitos tienen siete vidas; pero sí quedó flaco y magullado, no pudiendo ni

se, conociendo que ya está robusto, gordo y enteramente sano. Escondióse muy bien en la misma azotea y allí se estuvo en contínuo acecho para vengar el agravio en cuanto salieran los ratones. Pinín se disfrazó una noche de sapo, ya cerca de las doce y muy quedito se fué á la azotea, buscando al Gato; no le encontró y supuso que Don Marrañau ya se habría largado de allí, aburrido de esperar el pedido. Violento fué á dar parte á los demás ratones, los cuales se alegraron muchísimo. Salen entónces todos ellos á tomar el fresco á la misma azotea, pues ya no tenían miedo que no dieron de comer al Gato, para nada salían, temerosos de que éste, los matara por el engaño y la maldad.

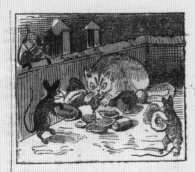

En pocos minutos acarrean todos estos manjares á la azotea donde estaba el Gato, quien comienza con magnífico apetito á encajar el colmillo á las sabrosísimas viandas. Muchos días se repite aquel obsequio, lo curan perfectamente con medicinas que se roban de las boticas y todos disfrutan de agradables reuniones menudeando los chistes, los juegos y las bromas. Así que Marrañau se vió con alguna fuerza, exige de los ratones que le aumenten la comida, encargándoles dos libras de mantequilla, bastante pan, algunos pasteles de "La Aguila de Oro" y otros antojillos por el estilo.

Marrañau, como castigo tal vez del cielo por su mala acción, estiró la pata á resultas de la furibunda congestión que le atacó por tantos ratones que se comió para vengarse; al saberlo los cinco que quedaron, hicieron una función suntuosísima en celebridad de aquella muerte, hubo en el patio de la casa, fuegos artificiales y en sus nidos, discursos, banquetes, bailes y conciertos, etc., etc., y siguieron viviendo dichosos porque ya no tenían á Marrañau ni á ningún otro gato que les persiguiera. El cuentecito presente da á entender que nunca debe uno ofrecer servicios y amistad á un enemigo, porque hará al fin como el Gato, y también que la venganza lleva en sí misma casi siempre su castigo, como le sucedió al Sr. Don Marrañau.

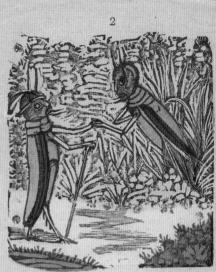

2

da, la que muchas veces se hallaba asoma-
da entre dos hojas de mirto, que hacían las
veces de ventana. Un día el grillito se atre-
vió á saludarla, y cuando él esperaba salir
desairado, como había visto que lo habían
sido los otros, se quedó mudo de admiración
y gozo al ver que su saludo era contestado
por la grillita con la más hechicera y gra-
ciosa sonrisa que puede imaginarse. Aque-
lla noche el canto del grillito fué mucho más
dulce que nunca, haciendo salir de su ena-

Manuel Manilla
El grillito valeroso
Metal tipográfico / **Metal-plate engraving** ☟
Metal tipográfico. Estarcido
/ **Metal-plate engraving. Stencil** ☞

sobre él y ya iba á matarlo, cuando se sintió herido en el cuello mortalmente. La grilla, que había presenciado todo el combate vió que su novio iba á morir irremisiblemente y salió de su vivienda en ayuda de su amante, armándose en el camino con la espada de uno de los muertos y con ella acometió á Don Escarabajo que murió en el acto. Curado el grillito de sus heridas, se hizo dueño de todos los bienes de Don Escarabajo, y poco tiempo después se casó con la grillita, siendo hasta ahora muy felices.

6

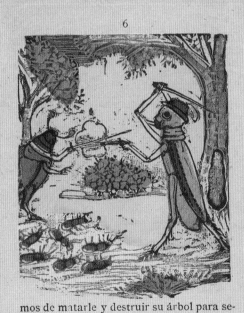

mos de matarle y destruir su árbol para seguir con la infame que me ha despreciado.

No hizo el grillo más que oír ésto y en tres saltos bajó de la rama y entrando á su vivienda, tomó su espada y una buena pistola y sin pensar el riesgo que corría, salió hecho un tigre á encontrar á sus enemigos, con quien primero se encontró fué con las hormigas, y arremetiendo contra ellas no

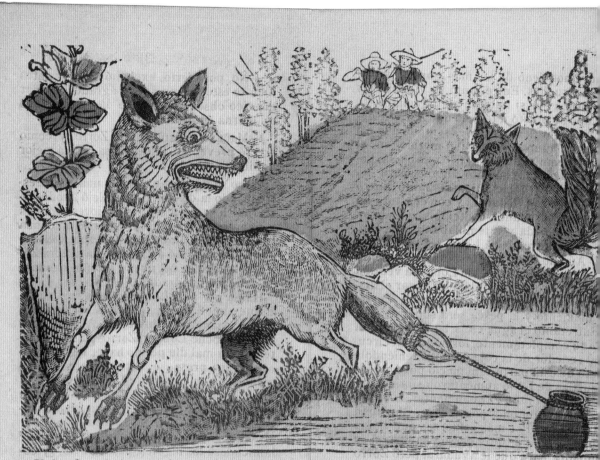

Y á toda prísa se volvieron á la madriguera de Zorro, de donde éste sacó un cántaro y un co
del. Con estos avíos volvieron á la orilla de la laguna y llegados allí Zorro dijo á Lobo:

—Ahora, compadre, voy á arrimar el cántaro que sujetaré á tu cola, te pones en cuclillas á
orilla del agua de manera que el cántaro quede completamente cubierto por el agua y pronto

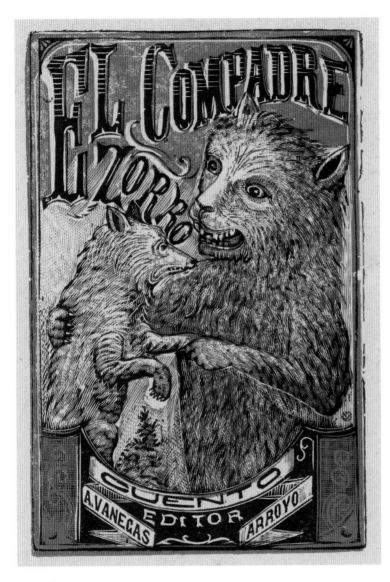

Manuel Manilla
El compadre zorro
Metal tipográfico / **Metal-plate engraving**
Metal tipográfico. Estarcido /
Metal-plate engraving. Stencil

Un zorro hambriento caza a un lobo, éste promete darle mucha comida si lo deja libre y así lo hace, se vuelven aliados y un día el lobo le tiende una trampa a su supuesto amigo para que muera congelado. El zorro sobrevive y hace como que lo perdona, pero un día llega la hora de su venganza cuando le miente diciéndole que dentro de un pozo hay abundante comida. El lobo ambicioso entra al pozo y al darse cuenta del engaño comienza a gritar, pero es tarde, un labrador se acerca a sacar agua del pozo y al encontrar al lobo medio muerto de frío lo mata a palos. "Por algo dicen que es malo emparentar con los bribones", ésta es la moraleja de *El compadre zorro.*

A hungry fox hunts down a wolf, who promises to give the fox a great deal of food if he will release him. The fox agrees and the two become allies. One day the wolf sets a trap for his supposed friend, attempting to freeze him to death. The fox survives and pretends to forgive the wolf, but his day of vengeance arrives, when he deceives the wolf by telling him about a well full of food. The avid wolf jumps into the well but begins to cry out when he realizes he has been tricked. It is too late, however, as a peasant comes to the well for water and pulls out the freezing, half-dead wolf and beats him to death with a stick. The moral of *El compadre zorro* (Comrade Fox) is: "There is good reason for saying that it is wrong to join forces with rascals."

HISTORICAL AND LEGENDARY FIGURES

Of the two engravers dealt with here, Posada alone illustrated this kind of tale, producing four hundred and forty images for the *Biblioteca del Niño Mexicano* and seven more for the series of *Cuentos patrióticos*. These booklets retold the legends and history of pre-Hispanic Mexico, the Conquest, the colonial period, the struggle for Independence, the American and French interventions, and the presidencies of Benito Juárez and Porfirio Díaz. The two series shared the aim of fostering patriotism and nationalistic pride among Mexican children.

PERSONAJES HISTÓRICOS Y DE LEYENDA

Posada es el único que ilustra este género de cuentos con ciento diez historias para la *Biblioteca del Niño Mexicano* –con cuatrocientas cuarenta imágenes– y siete para los *Cuentos patrióticos*. En ellas recupera las leyendas y la historia del México prehispánico, la Conquista, la época colonial, la Independencia, las intervenciones norteamericana y francesa, así como las presidencias de Benito Juárez y Porfirio Díaz. Ambas series compartieron el objetivo de enaltecer el orgullo patrio en los niños mexicanos.

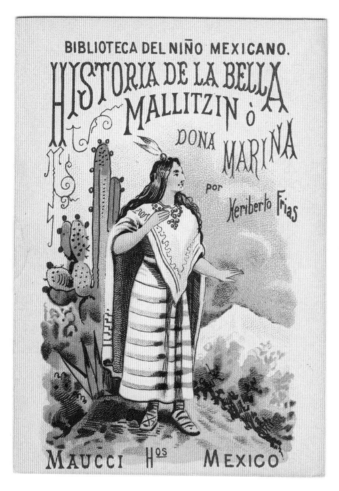

BIBLIOTECA DEL NIÑO MEXICANO.

HISTORIA DE LA BELLA MALLITZIN ó DONA MARINA

por Heriberto Frías

MAUCCI Hos MEXICO

José Guadalupe Posada
Historia de la bella Mallitzin
o Doña Marina
Cromolitografía / **Chromolithograph**

Heriberto Frías (Querétaro, 1870-Ciudad de México, 1925), militar de carrera, periodista y autor de la célebre novela *Tomóchic* es, además, autor de las ciento diez historias de la *Biblioteca del Niño Mexicano*, colección que ha tenido un par de ediciones facsimilares, pero siempre incompletas.

Heriberto Frías (Querétaro, 1870–Mexico City, 1925) was a military man, journalist, and author of the celebrated novel *Tomóchic*. He was also the author of one hundred and ten stories for the *Biblioteca del Niño Mexicano*, a collection which has been reprinted in two incomplete facsimile editions.

José Guadalupe Posada
Historia de los dos volcanes.
Corazón de Lumbre y Alma de Nieve
Cromolitografía / **Chromolithograph**

HISTORIA DE LOS DOS VOLCANES

CORAZÓN DE LUMBRE Y ALMA DE NIEVE

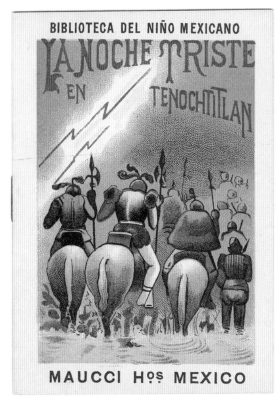

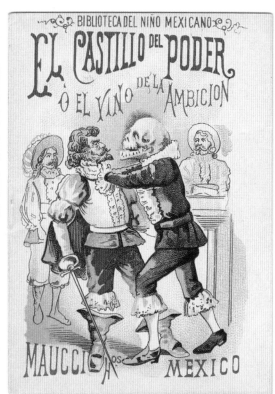

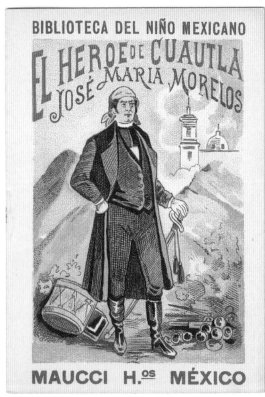

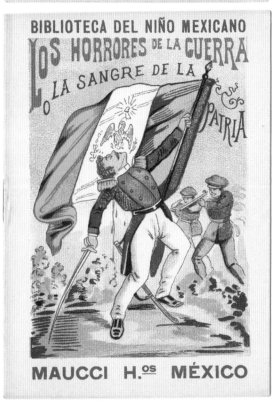

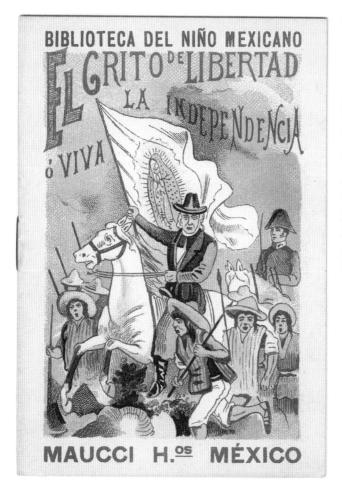

La *Biblioteca del Niño Mexicano* fue impresa en España. Para su factura Posada entregó acuarelas o dibujos coloreados, de los cuales no sobrevive ninguna muestra. Se imprimió en Barcelona, en un proceso industrial donde varios operarios intervinieron en la producción final de las ilustraciones.

The entire series was printed in Spain. Posada had to submit watercolors or colored drawings, none of which has survived. The *Biblioteca del Niño Mexicano* was printed in Barcelona by an industrial process, with several workmen participating in the final production of the illustrations.

José Guadalupe Posada
El grito de libertad o
Viva la Independencia
Cromolitografía / **Chromolithograph**

José Guadalupe Posada
La Noche Triste en Tenochtitlan
El castillo del poder
o El vino de la ambición
El héroe de Cuautla
José María Morelos
Los horrores de la guerra
o La sangre de la patria
Cromolitografía / **Chromolithograph**

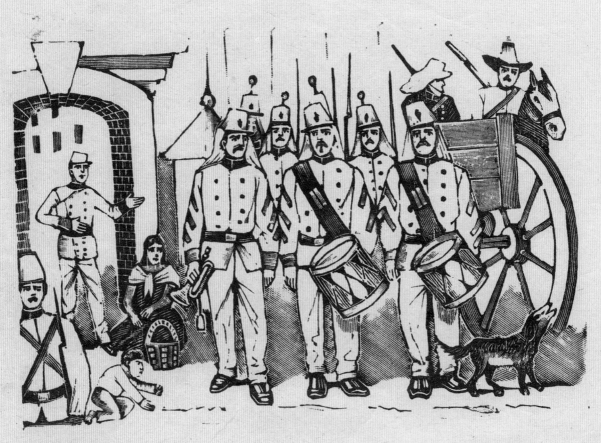

José Guadalupe Posada
El hijo del batallón
Metal tipográfico /
Metal-plate engraving

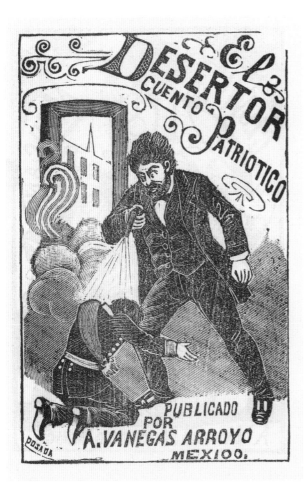

José Guadalupe Posada
El desertor
El hijo del batallón
Metal tipográfico
/ **Metal-plate engraving**

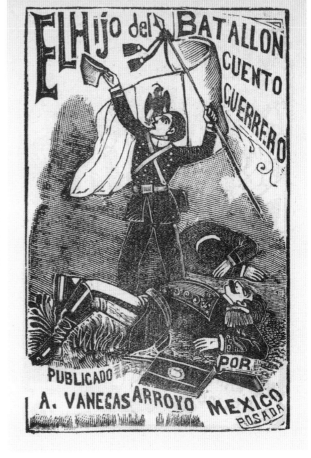

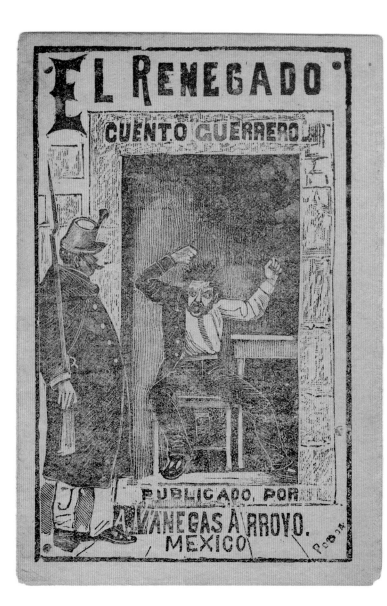

general de nuestro liberal ejército, cayó en manos de Guijarro, quien trató a aquel valiente sin ningún miramiento y aun le hizo tener el martirio de Tántalo, antes de pasarlo por las armas.

Llamábase el prisionero Braulio Romero, y era hijo de aquel bravo jefe que tanto quehacer dió a los franceses en el mismo tiempo de la intervención.

Guijarro y Romero se encontraron cerca de Acámbaro en el Estado de Michoacán, y después de reñido combate que duró más de tres horas, al fin Romero cayó en manos de Guijarro, y después de haberlo martirizado bárbaramente en nombre de la Religión y Fueros, y despues de haberle cortado la lengua y hacérsela mascar, man-

José Guadalupe Posada
El renegado
Metal tipográfico / **Metal-plate engraving**
Metal tipográfico. Estarcido /
Metal-plate engraving. Stencil

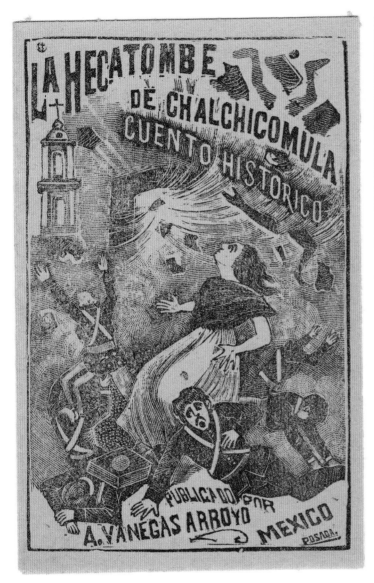

z.5 una pieza de montaña y quiso llevársela a
cabeza de silla, cuando fué hecho prisionero,
y juzgado y sentenciado a pagar con la vida
su bélica osadía; así fué como el Chato Mata
venía con los once mil hombres a que hace-
mos mención y estaba sentenciade a morir a
otro día de aquel en que llegaban a San An-
drés Chalchicomula.

Cuando Mata llegaba a San Andrés Chal-
chicomula de donde era bastante conocido,
puesto que hallí había nacido, un número

José Guadalupe Posada
La hecatombe de Chalchicomula
Metal tipográfico / **Metal-plate engraving** ✍
Metal tipográfico. Estarcido /
Metal-plate engraving. Stencil ⚱

95

De este impreso sólo sobrevive la plancha para la tinta negra; la tinta roja se usaba para el título. Pensamos que se trata de la cubierta del cuento patriótico *La gorra del cuartel*, cuyo texto señala: "... él tomó un palo subió al pretil del frente gritando inconscientemente ¡Viva la república! Cuando una bala le atravesó el cráneo...".

Only the black ink plate of this illustration survives; red ink was to be used for the title. It seems to have been the cover of the patriotic tale *La gorra del cuartel* (The Barracks Cap), which contains the following description: "He took a stick and climbed the parapet at the front, unconsciously shouting "Long live the republic!" when a bullet pierced his skull. . . ."

José Guadalupe Posada
La gorra del cuartel
Metal tipográfico / **Metal-plate engraving** ☝
Metal tipográfico. Estarcido
/ **Metal-plate engraving. Stencil** ☞

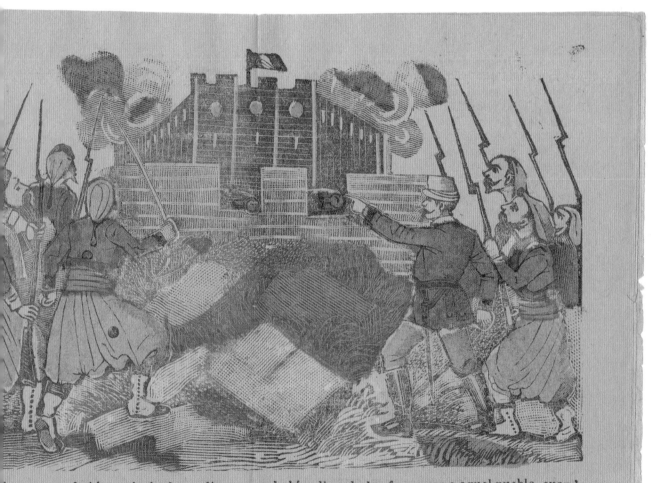

l correo no había acabado de explicar como habían llegado los franceses a aquel pueblo, cuando
clarín tocar enemigo al frente, y en el momento se dieron las disposiciones del caso, mas no
una sola pieza de artillería, y había que colocar el tronco de un arbol sobre la fortaleza para inl

It is not known exactly how many copies of each of these tales were published by Vanegas Arroyo over the course of almost four decades. The total number of these chapbooks enjoyed by generations of young readers was certainly in the thousands, but most of them have not survived, except in the memories of adults who in turn recounted the tales to their own children. Indeed, these stories illustrated by Manilla and Posada in the final decades of the nineteenth century and the first decade of the twentieth century were also enjoyed by parents and grandparents. The two engravers left a testimony to the Mexican children of the age and also a great display of their own matchless talents, through the many examples of fantastical worlds and characters they created.

Se desconoce con exactitud la cantidad de ejemplares de cada uno de los cuentos que el editor Vanegas Arroyo imprimió a lo largo de casi cuatro décadas. Sin embargo, seguramente fueron millares de cuadernillos que disfrutaron generaciones enteras de pequeños lectores, que si bien en su mayoría se perdieron, algunos quedaron guardados en la memoria para después contarlos a sus hijos. Estos cuentos, ilustrados por Manilla y Posada durante las últimas décadas del XIX y la primera del XX, también fueron motivo de disfrute para nuestros padres y abuelos. En ellos los grabadores dejaron un testimonio de los niños mexicanos de la época, así como una gran muestra de su inigualable talento, a través de las numerosas estampas de personajes y mundos fantásticos que crearon.

99

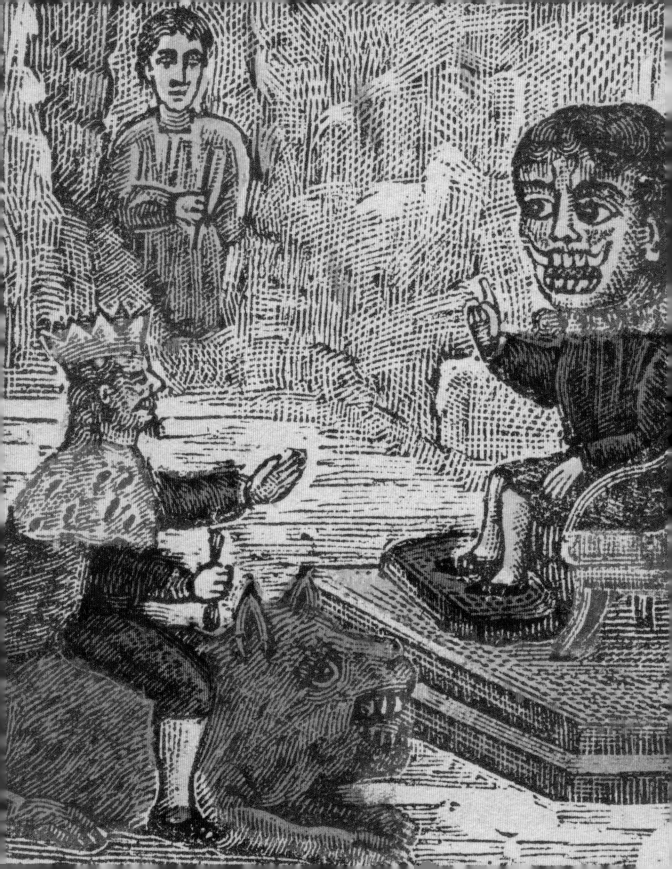

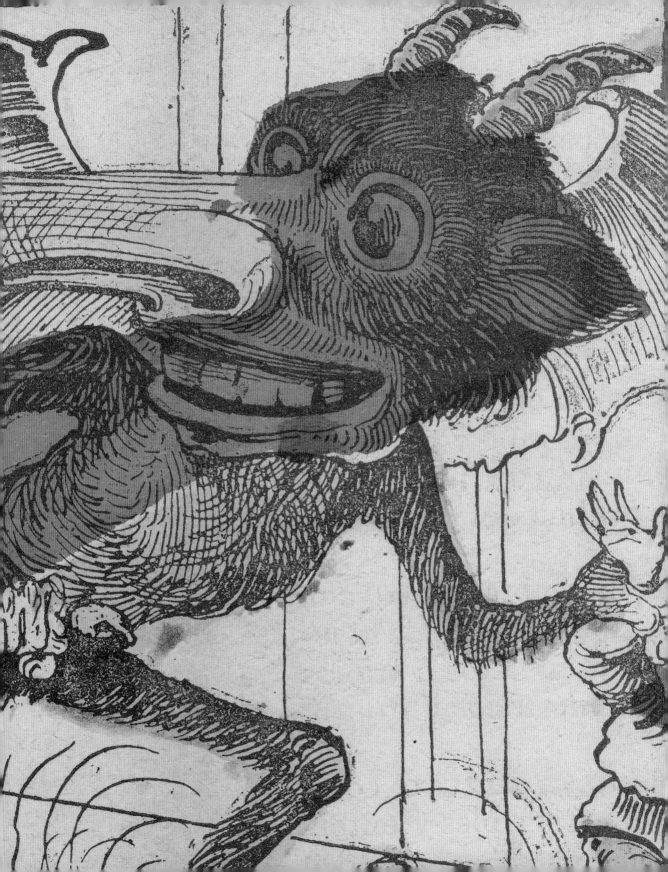

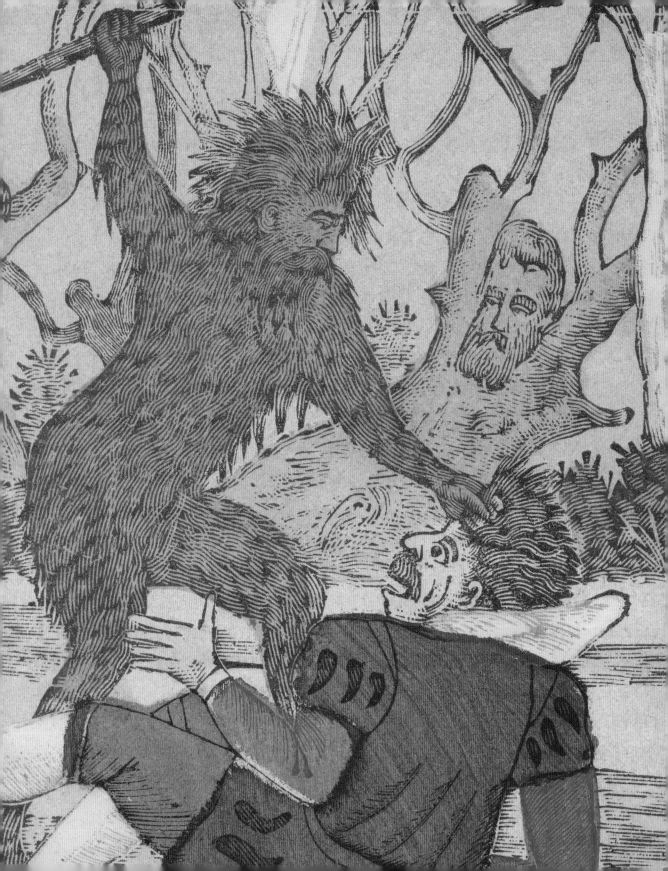

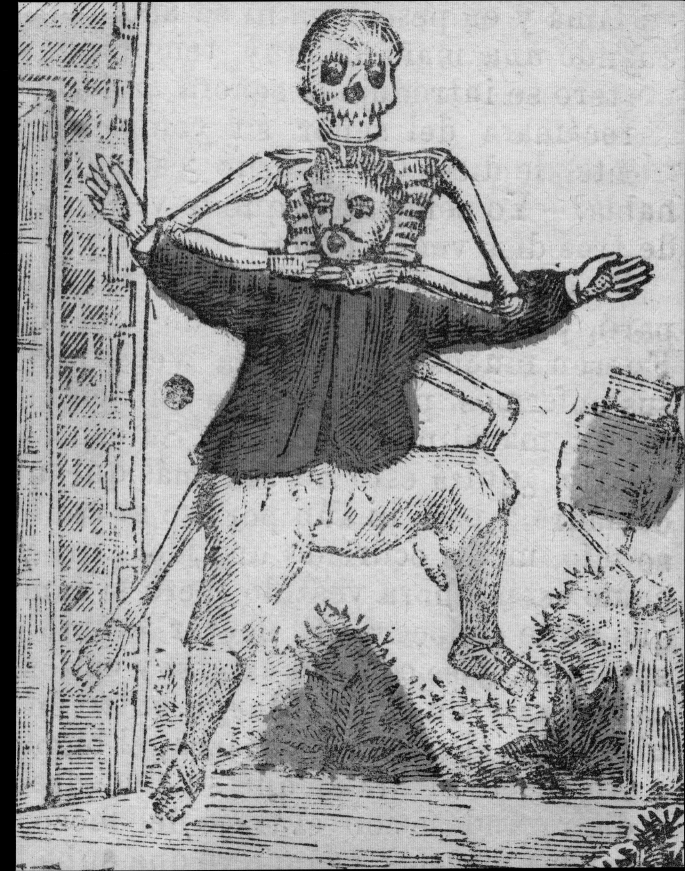

© Texto / **Text**
Mercurio López Casillas

© Imágenes (ilustraciones y grabados) / **Images (engravings and illustrations**
José Guadalupe Posada
Manuel Manilla

Dirección creativa / **Creative director**
Ramón Reverté
Coordinación editorial / **Editorial manager RM**
Isabel Garcés, Mara Garbuno
Diseño / **Design**
Galera | José Luis Lugo
Corrección de estilo / **Copyediting (Spanish-language text)**
María Teresa González
Traducción / **Translation**
Gregory Dechant
Preprensa / **Prepress**
Emilio Breton

Biblioteca de Ilustradores Mexicanos (BIM) Número 15 / **Number 15**

© 2013
Editorial RM, S.A. de C.V.
Río Pánuco 141, Col. Cuauhtémoc, 06500 México, D.F. – México

RM Verlag, S.L.
c/ Loreto, 13-15 Local B, 08029, Barcelona, España

info@editorialrm.com / www.editorialrm.com

ISBN: 978-607-7515-96-8 Editorial RM (español)
ISBN: 978-607-7515-98-2 Editorial RM (inglés)
ISBN: 978-84-15118-50-3 RM Verlag (español)
ISBN: 978-84-15118-51-0 RM Verlag (inglés)

169

Impreso en China / **Printed in China**
Enero / **January 2013**